한국의

미인도

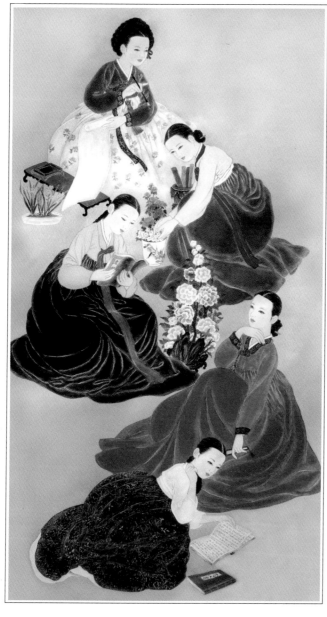

역사 속 여인의 정취를 찾아 떠나는

한국의 미인도

그림 박연옥 • 글 편집부

portrait of beauty in Korea

솔과학
SOLGWAHAK

화가 **박 연 옥**

나의 어린 시절 기억으로 여인들은 주로 단아한 한복을 즐겨 입었던 것 같다.

때때로 나들이할 때의 모습은 나의 가슴을 설레게 할 정도로 아름다웠고, 저고리 밑으로 흐르는 풍성한 주름은 언제 봐도 참 우아하다고 생각했다.

아직도 나의 뇌리에는 그때의 감동이 그대로 남아 있다.

어렴풋한 기억을 떠올려보면, 초등학교 시절이었던가. 수업 시간에 그림을 그리다 선생님께 혼난 적이 여러 번 있었다. 그림이 가득한 만화책을 즐겨 보고, 인물 그리기를 무척 좋아했던 나는 지금 생각해보면 어렸을 때부터 그림에 대한 관심이 특별했던 것 같다.

붓을 들기 시작할 무렵, 지나간 고전 여인들은 나에게 더욱 매력적으로 다가왔다. 우리네 전통 한복을 입은 여인들의 모습을 생각하면 내 가슴은 두근거렸고, 이 아름다움을 표현하고 싶어 여인을 그리기 시작했다.

그녀들의 모습이 내게 이토록 매력적인 또 다른 이유는 들꽃과 같은 그녀들의 삶 때문이었다.

옛 여인들의 삶은 '희생' 그 자체였다. 그것은 곧 기다림과 인내하는 삶이었으며, 그런 가운데에서도 품위와 덕을 잃지 않았다.

부족 하지만 내가 미인도를 고집하는 궁극적인 이유는 한국 여인의 청순함, 단아함, 미덕을 현시대의 색감으로 표현하고 싶었기 때문이다.

우리네 옛 전통인 한복을 입은 아름다운 여인을 담은 그림을 모든 사람들에게 고향과 같은 설렘과 편안함으로 마주하게 하고 싶다.

더 나아가서는 전통을 계승하려는 의도 때문이기도 하다.

옛 여인들 중에는 비록 기생의 삶이었지만 절개와 재기(才技)를 모두 갖춘 논개, 황진이, 매창, 김부용 등 그 시대를 풍미했던 기녀들이 있다.

또 사대부 여인으로는 그림과 시가 뛰어났던 신사임당, 허난설헌 등이 있는데, 미비하지만 고상한 아름다움을 그림으로 그려내고 싶었다.

궁중 여인들 역시 빼놓을 수 없다. 과거에 고궁을 가면 옛 여인이 거닐고 살았던 방, 마루, 기둥, 드나들었던 문을 넋을 잃고 바라보고 한참을 만져보곤 했었다.

흰 버선발에 긴 비단 치마 끝을 끌고 사뿐사뿐 걸었던 곳, 그들의 삶의 흔적을 찾아 여러 시간을 머물며 과거의 시간을 그리워한 적도 있다.

그렇게 나는 '내가 그녀들이 살았던 그 시간으로 가서 그들을 볼 수만 있다면 얼마나 좋을까' 라는 생각을 하곤 했다. 그리고 어떤 때는 그 시대에 가서 살았어도 괜찮을 것 같다는 상상을 하기도 한다.

한번은 모 신문사 '매창' 연재 기사에 그림을 몇 점 게재한 적이 있었다. 그때 그 기사를 보고 얼마나 슬퍼했는지 모른다. 그래서인지 나는 꿈속에서 몇백 년 전의 사람인 '매창' 을 꿈속에서 만난 적도 있었다.

정든 임을 기다리다 못해 죽어가면서도 끝까지 임을 만나지 못해 서러움이 맺힌 '매창'. 그 모습은 너무나 애달프고 슬퍼보였다. 나는 꿈속에서 거문고를 무릎에 올려놓고 하염없이 우는 여인에게 다가가 위로해주었었다.

지금 생각해봐도 너무 선명하리만큼 뚜렷한 기억이다.

이처럼 섬세한 내면의 아픔까지도 과연 내가 잘 표현할 수 있을까라는 의문도 들었

지만, 이 모든 역사의 여인들을 그리움으로 그려내고 싶었다.

여러 가지 과정과 세필 작업으로 인해 힘이 들 때가 많지만 힘든 작업을 마치고 완성된 그림을 바라보노라면 힘든 일도 잠시, 그림 속 여인의 아름다운 자태에 내 자신이 즐거워지고 보람을 느낀다.

나는 개인적으로 눈매가 맑고 선한 눈을 동경해서인지 그렇게 표현하려고 애쓰는 편이다. 눈은 마음의 창이라고 했다. 그 인물의 성품을 표현하는 것이 가장 힘든 것 같다.

앞으로도 그들의 삶을 더듬고 찾아내어 재조명하고 아름답게 묘사하고 싶다.

이때까지 나를 지켜주시고 인도해주신 창조주 하나님께 감사와 영광을 돌린다.

이 책을 접하는 분들이 편안하고 즐거운 느낌으로 감상할 수 있기를 바라는 마음 간절하다.

작 품 차 례

낙랑공주 樂浪公主, ?~32

낙랑 태수 최리의 딸. 32년 옥저를 유람하던 중 최리를 따라 낙랑에 온 고구려 제3대 대무신왕의 아들 호동왕자와 사랑하는 사이가 되었다.

당시 낙랑에는 적이 쳐들어오면 스스로 소리를 내어 적의 침입을 알려주는 자명고와 뿔나팔이 있었는데, 고구려로 돌아간 호동왕자의 부탁으로 자명고를 찢어 고구려 군대가 낙랑을 칠 수 있도록 도왔다. 뒤에 이 사실을 안 아버지에게 죽고 말았다.

대무신왕이 낙랑을 공략하기 위해 계획적으로 낙랑공주와 호동왕자를 결혼시킨 뒤, 그녀를 고국에 돌려보내어 자명고를 찢게 하였다는 설도 있다.

한편 호동왕자는 그가 공을 세우자 자신의 아들을 제치고 태자가 될 것을 시기한 원비元妃의 참소와 낙랑공주에 대한 사랑의 번민으로 자살하였다고 한다.

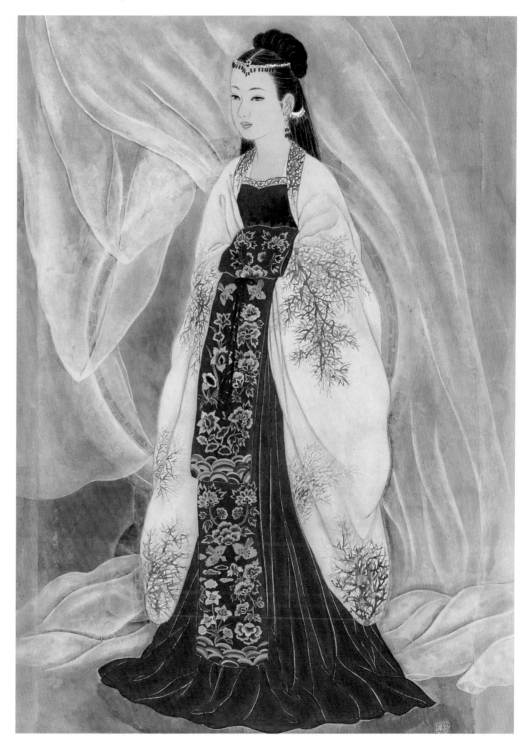

낙랑공주, 41×65cm, 2009, 순지에 수간채색

평강공주 平岡公主, ?~?

고구려 제25대 평원왕의 딸. 어릴 때 자주 울어 부왕으로부터 "네가 항상 울어 내 귀를 시끄럽게 하니, 커서 사대부의 아내가 될 수 없겠다. 바보 온달에게나 시집보내야겠다."라는 말을 듣고 자랐다. 열여섯 살 때 왕이 왕족인 상부上部의 고씨 집안에 출가시키려 하자 '임금은 식언食言할 수 없다'며 이를 거역하여 궁궐에서 쫓겨난 뒤 온달을 찾아가 부부가 되었다. 그 후 온달에게 글과 무예를 가르쳐 고구려 최고의 장수가 되게 하였다.

영양왕 때 온달이 신라와의 싸움에서 전사했을 때 부하 장수들이 관을 옮기려 하였으나 움직이지 않았다. 그때 평강공주가 나타나 관을 어루만지며 "죽고 사는 것이 이미 결정되었으니 돌아갑시다."라고 하자 그제야 관이 움직였다고 한다.

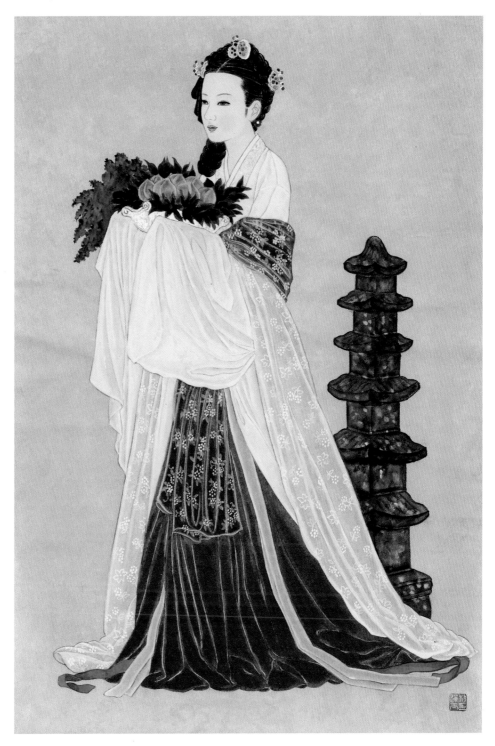

평강공주, 46×68cm, 2009, 순지에 수간채색

미실 美室, ?~?

신라 시대의 여인. 필사본 『화랑세기』에 따르면, 왕을 색色으로 섬기는 대원신통大元神統의 계승자로서 뛰어난 미모와 학식을 앞세워 왕족과 귀족 출신의 여러 남자들과 정을 통하여 권세를 유지하며 신라를 좌지우지했던 여인으로 전해진다.

어머니는 제1세 풍월주 위화랑의 손녀이자 법흥왕의 후궁이었고, 아버지는 제2세 풍월주이자 법흥왕의 외손자였다.

진흥왕의 이부동생 세종에게 간택되어 처음 궁에 들어갔으나 세종의 어머니 지소태후에게 쫓겨난 뒤 제5세 풍월주 사다함을 만나 부부가 되기로 결심했다. 하지만 사다함이 전쟁터에 나간 사이 다시 궁에 불려들어가 세종과 결혼하였고, 이 때문에 사다함은 상사병으로 죽고 말았다.

이후 진흥왕의 후궁이 되어 정사에 참여하고 원화제도를 부활시켜 원화 자리에 오르는 등 권력을 장악하였다. 왕의 총애가 깊어지자 더욱 방탕해져 세종의 보좌 설원랑과 동생 미생랑과 정을 통하였으며, 진흥왕의 아들 동륜태자와도 관계를 맺었다.

진흥왕이 죽자 금륜태자에게 색공을 바치고 왕후로 삼겠다는 약속을 받은 후 그를 진지왕으로 올렸다. 그러나 진지왕이 약속을 어기자 폐위시키고 동륜태자의 아들을 진평왕으로 세운 다음 그와 관계를 맺어 이후로도 10여년간 권세를 누렸다.

만년에는 절에서 지내다가 알 수 없는 병에 걸려 몇 달 동안 병석에 누워 있다가 58세로 생을 마쳤다. 미실이 병에 걸리자 설원랑은 자신이 대신 걸리도록 해달라고 간절히 빌다가 먼저 죽음을 맞았다고 한다. 설원랑이 죽자 미실은 슬피 울며 자기 속옷을 관에 함께 넣어 장사 지내도록 하였다.

세종과의 사이에 하종공과 옥종공, 동륜태자와의 사이에 애송공주, 진흥왕과의 사이에 반야공주와 난야공주 그리고 수종전군, 설원랑과의 사이에 보종공, 진평왕과의 사이에 보화공주 등 여덟 명의 자녀를 두었다.

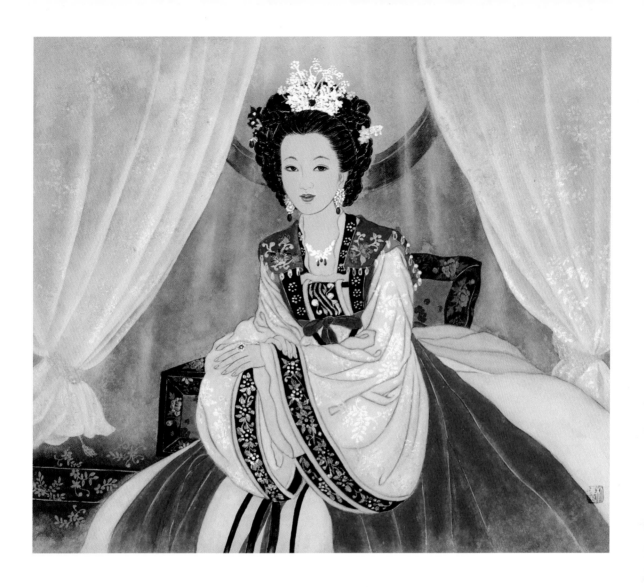

미실, 46×40cm, 2009, 순지에 수간채색

천명공주 天明公主, ?~?

신라 제26대 진평왕의 딸. 『삼국사기』에는 둘째딸로 기록되어 있으나 필사본 『화랑세기』에는 큰딸로 기록되어 있다. 곧 선덕여왕의 언니이다.

제25대 진지왕의 맏아들 김용수와 혼인하였으나 실은 진지왕의 둘째아들 김용춘을 더 좋아하였다. 이를 알고 김용수가 양보하려 하였으나 아우 김용춘이 받아들이지 않았고, 천명공주의 속마음을 알아 챈 어머니 마야부인이 궁중에서 잔치를 벌여 천명공주와 김용춘이 관계하도록 자리를 만들기도 하였다.

결국 김용수가 죽으면서 아내 천명공주를 받아줄 것을 유언으로 남기자 김용춘이 그제야 받아들여 천명공주는 원하던 사랑을 얻을 수 있게 되었다. 이 두 사람 사이의 아들이 바로 삼국통일을 이룬 김춘추이다.

원래는 천명공주가 왕위계승권자였으나 김용춘에게 왕위를 물려주기로 결심한 진평왕이 양보할 것을 권유하여 월궁에서 물러나 살았다. 말년에는 산속에 궁을 지어놓고 김용춘과 조용히 살았다고 한다. 언제 죽었는지는 알려져 있지 않다.

654년 김춘추가 제29대 태종무열왕으로 즉위하자 문정태후에 추봉追封되었다.

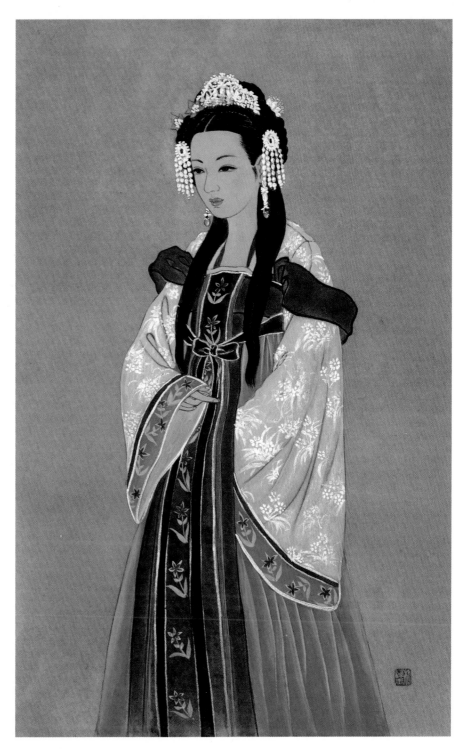

천명공주, 36×55cm, 2009, 순지에 수간채색

선덕여왕 善德女王, ?~647

신라 제27대 왕. 제26대 진평왕의 딸이며, 이름은 덕만이다. 632년 진평왕이 아들이 없이 세상을 떠나자 그 뒤를 이어 신라 최초의 여왕으로 즉위하였다.

재위 초기에 선정을 베풀어 민생을 안정시키고 구휼 사업에 힘썼으며, 불법佛法 등 당나라 문화를 수입하고 첨성대와 황룡사 구층탑을 건립하는 등의 업적을 남겼다.

647년 상대등 비담과 염종 등이 반란을 일으켜 위기를 맞았으나 김유신과 알천 등이 이를 진압하였다. 하지만 이미 병을 앓고 있던 데다가 반란의 충격에 병이 악화되어 내란 중에 죽고 말았다.

신라가 삼국통일을 이룩하는 기틀을 다진 여왕으로 평가받고 있으나, 김부식은 "신라는 여자를 세워 왕위를 잇게 하였으니, 참으로 어지러운 세상의 일이로다. 이러고도 나라가 망하지 않은 것이 다행이라 하겠다."라며 혹평하였다.

필사본 『화랑세기』에 따르면, 아들이 없었던 진평왕이 진지왕의 둘째아들인 풍월주 김용춘에게 왕위를 물려주려 하자 왕위를 양보한 천명공주와 달리 강력히 반발하면서 왕통의 정당성을 주장하여 오히려 김용춘을 남편이자 신하로 받아들이고 왕위를 이어받았다고 한다. 이후 흠반과 을제 등 두 명의 남편을 더 두었으나 자식을 낳지는 못했다.

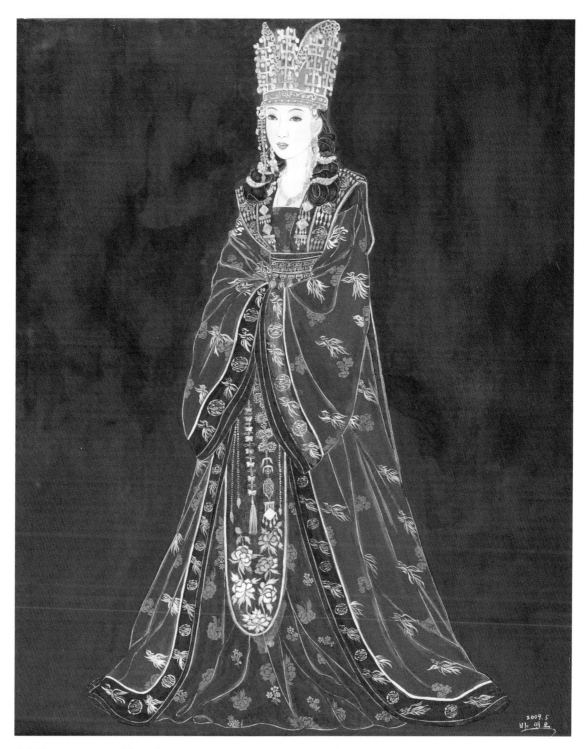

선덕여왕, 60×72cm, 2009, 순지에 혼합재료

선화공주 善花公主, ?~?

신라 제26대 진평왕의 셋째 공주. 『삼국유사』에 나오는 서동설화의 주인공이다.

용모가 매우 아름다웠는데, 이 소문을 듣고 연모하던 서동이 머리를 깎고 중 차림새로 신라의 서울에 와서는 마를 가지고 아이들에게 선심을 쓴 뒤 「서동요」를 지어 아이들에게 부르게 하여 성안에 널리 퍼뜨렸다.

이 노래가 대궐 안에까지 퍼지자 진평왕은 선화공주의 행실이 부정하다 하여 귀양을 보냈다. 귀양을 가는 길목에 서동이 기다리고 있다가 선화공주와 함께 백제로 건너갔다.

서동은 백제 제29대 법왕의 아들로서 후에 제30대 무왕이 되었고, 선화공주는 그의 왕비가 되었다.

선화공주는 무왕에게 청하여 전라북도 익산에 미륵사를 창건하였으며, 무왕의 아들을 낳아 태자로 삼았다.

그러나 당시 신라와 백제 두 나라의 관계를 미루어볼 때 있을 수 없는 이야기라고 부정하는 설이 있다. 또 서동은 무왕이 아니라 백제 제24대 동성왕이었다는 설과 선화공주는 진평왕의 딸이 아니라 신라의 왕족 비지의 딸이라는 설도 있다.

_서동요

선화공주님은
남 몰래 정을 통하여
서동방을
밤에 몰래 안고 가다

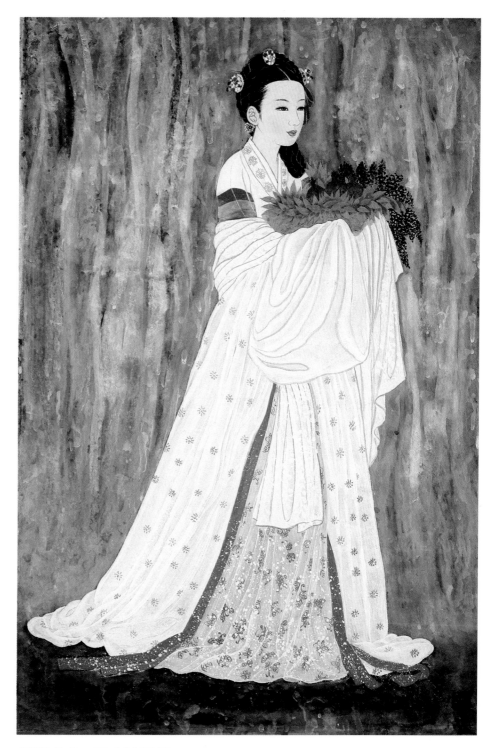

선화공주, 46×68cm, 2008, 순지에 수간채색

천추태후 千秋太后, 964~1029

고려 태조 왕건의 손녀로 제5대 경종의 비 헌애왕후이다. 제6대 성종의 누이동생이며 제7대 목종의 생모이기도 하다.

사촌오빠인 경종과 혼인하여 980년 아들 왕송을 낳았다. 동생 헌정왕후도 뒤이어 경종과 결혼하여 두 자매가 한 남자의 아내가 되었다.

981년 경종이 죽자 아직 두 살이던 왕송을 대신해 오빠 성종이 왕위를 계승하였다. 이 무렵 외가의 친척인 김치양과 정을 통하였는데, 이 사실이 알려져 궁궐에 분란이 생기자 성종은 김치양을 멀리 귀양 보냈다.

성종이 죽고 목종이 즉위하자 자신을 천추태후라 부르게 하고 섭정을 하며, 유배되었던 김치양을 불러들여 우복야 겸 삼사사에 앉히고 친정 세력을 중용하는 등 실권을 장악하였다.

1003년 김치양과의 사이에서 아들을 낳았는데, 그 아들이 목종의 뒤를 잇게 하고자 헌정왕후의 아들이자 조카인 대량원군 왕순을 죽이려 하였다. 그러나 천추태후와 김치양에 반대한 강조가 정변을 일으켜 목종을 폐위시키고 대량원군 순을 현종으로 옹립하였다.

김치양과 그 아들은 살해되었고, 목종 또한 유폐 중에 살해되었다. 천추태후는 황주로 내쫓겼다가 1029년 왕궁으로 돌아와 숭덕궁에서 생을 마감했다.

『고려사』 등에서는 권력욕에 눈이 멀고 김치양과 사통私通하여 왕실을 어지럽힌 음탕한 여인으로 기술하고 있으나 이는 왜곡된 평가라는 비판이 일반적이다. 최근에는 중국식 유학 정치 이념을 내세웠던 성종에 맞서 고려의 전통사상을 회복시키고 북진을 강조했던 왕건의 유훈을 실천하여 고려를 대제국으로 만들려고 했던 여걸로서 재평가되고 있다.

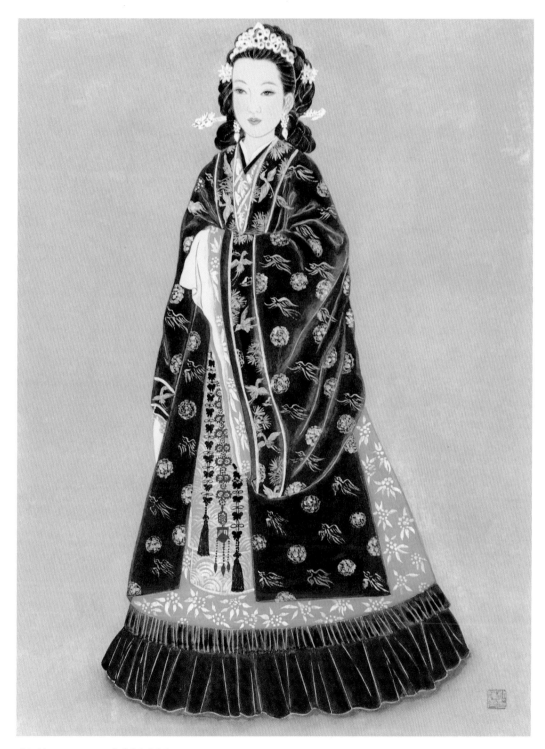

천추태후, 45×59cm, 2009, 순지에 수간채색

황진이 黃眞伊, ?~?

조선 중종 때의 기녀. 일명 진랑이라고도 하며 기명妓名은 명월이다.

시詩·서書·음률音律에 뛰어났으며, 빼어난 용모로 더욱 유명하였다. 재색을 두루 갖춘 조선조 최고의 명기名妓로 꼽는다.

개성에서 황진사의 서녀庶女로 태어났다. 어머니는 천민 출신으로 누구인지 분명치는 않으나 '진현금' 이라고 불리던 맹인이었다고 전해진다. 아버지가 양반이었으나 종모법從母法에 따라 천출이 될 수밖에 없었고, 일찍이 개성의 관기가 되었다.

열다섯 살 때 동네 서생이 그녀를 연모하다가 상사병으로 죽고 말았는데, 상여가 황진이의 집 앞에서 움직이지 않았다. 황진이가 치마를 벗어 관을 덮어주며 곡을 하자 그제야 상여가 움직였다. 이 일이 있은 뒤 기생이 되었다고 하나 야담일 뿐이다.

이후 당대의 문인, 명사들과 교유하며 탁월한 시재詩才와 용모로 이름을 날렸다. 생불生佛이라 불리던 지족선사를 유혹하여 파계시킨 일화는 유명하다. 당대의 석학 화담 서경덕을 시험하였으나 그의 인격에 감복하여 사제관계를 맺고 평생 스승으로 섬겼다.

명창 이사종과는 그의 집에서 3년, 자기 집에서 3년, 모두 6년을 같이 살고 헤어졌다. 재상의 아들인 이생과 금강산을 유람할 때는 절에서 걸식하거나 몸을 팔아 식량을 얻기도 했다고 한다.

죽을 때 곡을 하지 말고 풍악을 울려달라, 산에 묻지 말고 큰길 가에 묻어달라, 관을 쓰지 말고 동문 밖에 시체를 버려 뭇 벌레의 밥이 되게 하여 세상 여자들의 경계를 삼게 하라는 등의 유언을 했다고 전해진다.

서경덕, 박연폭포와 함께 송도삼절松都三絶로 불린다. 작품에 한시 4수가 있고, 시조 6수가 『청구영언』에 전한다.

동짓달 기나긴 밤을 한 허리를 베어내어
춘풍 이불 아래 서리서리 넣었다가
임 오신 날 밤이어든 굽이굽이 펴리라

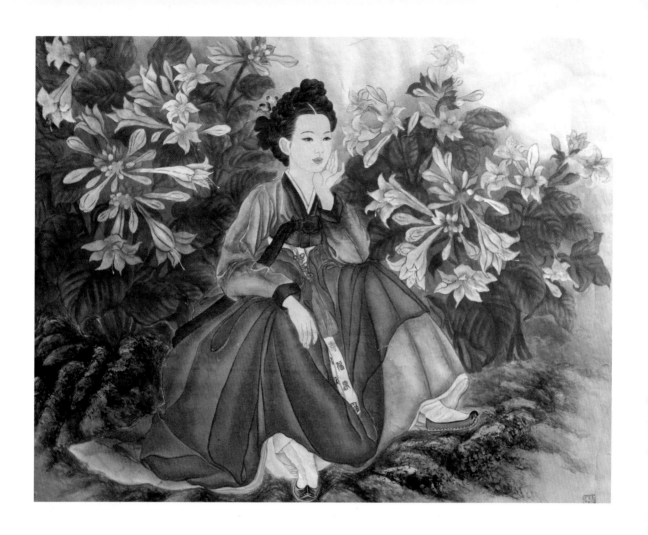

꽃향기, 94×77cm, 2004, 순지에 수간채색

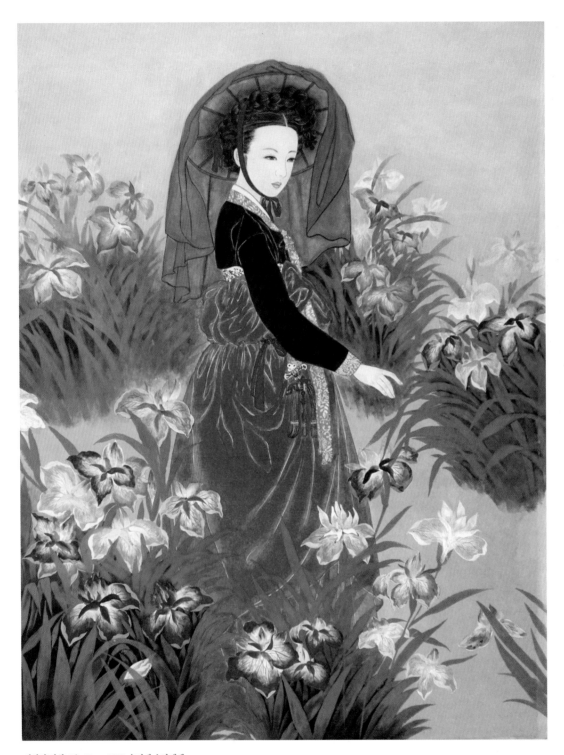

여인의 정원, 56×71cm, 2009, 순지에 수간채색

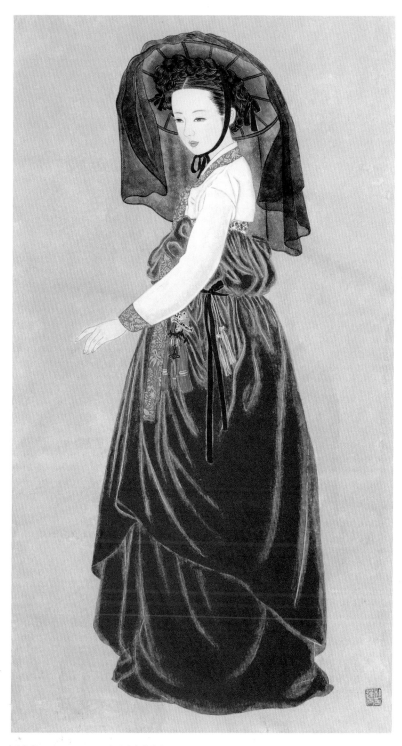

옛날에는, 39×70cm, 2009, 순지에 수간채색

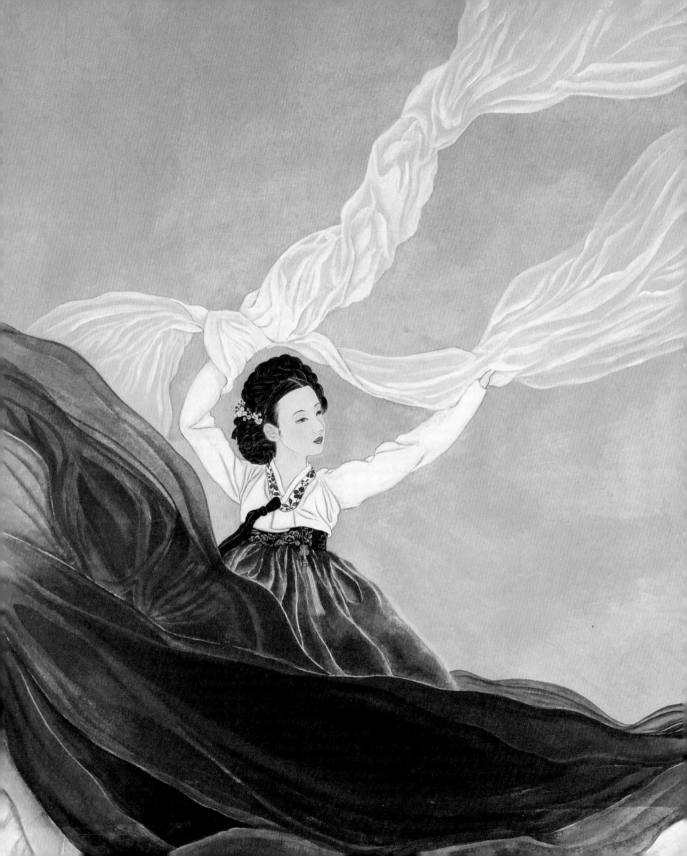

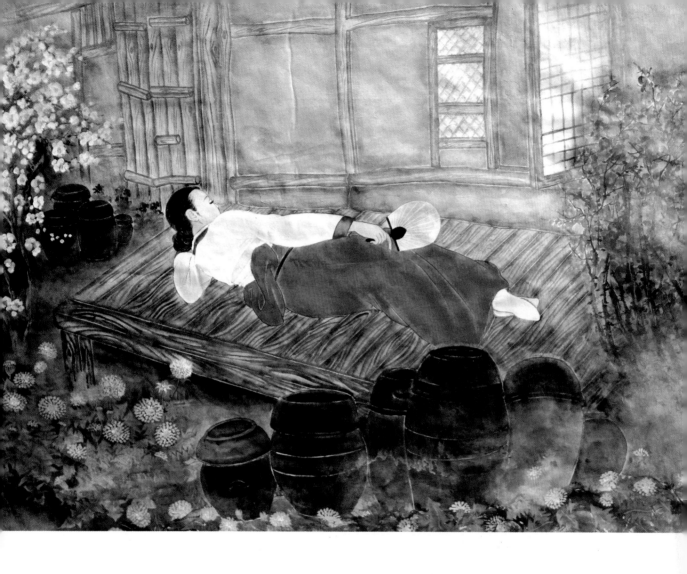

◀ 바람꽃, 77×92cm, 2009, 순지에 수간채색 춘몽(春夢), 76×57cm, 2009, 순지에 수간채색

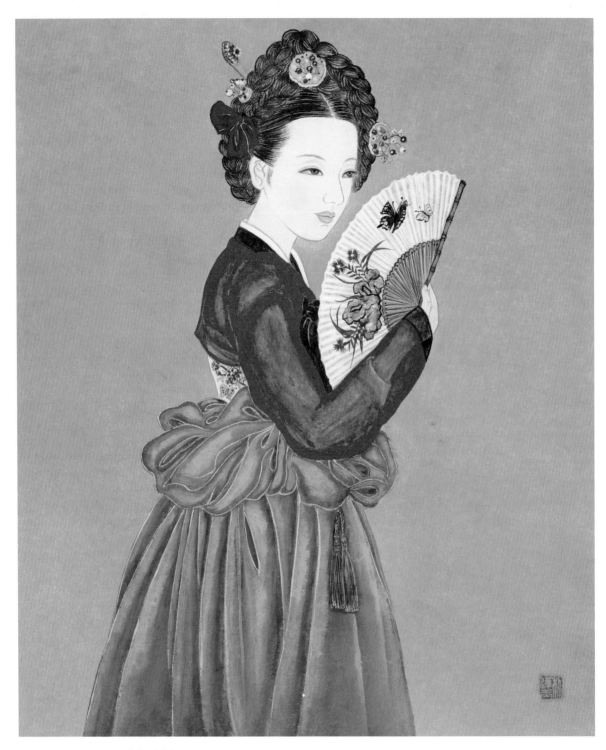

미인도 Ⅰ, 35×44cm, 2008, 순지에 수간채색

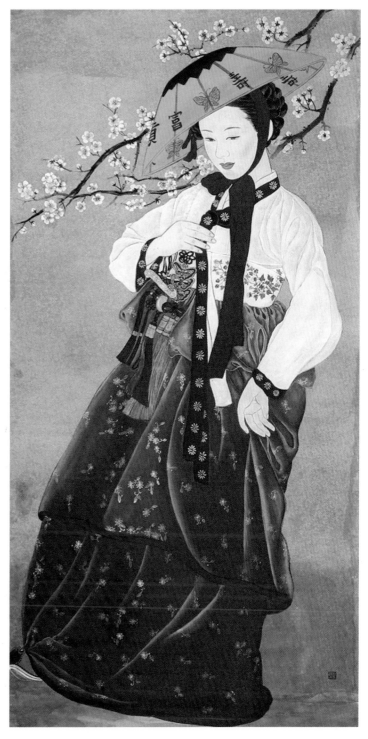

미인도 II, 75×152cm, 2008, 순지에 수간채색

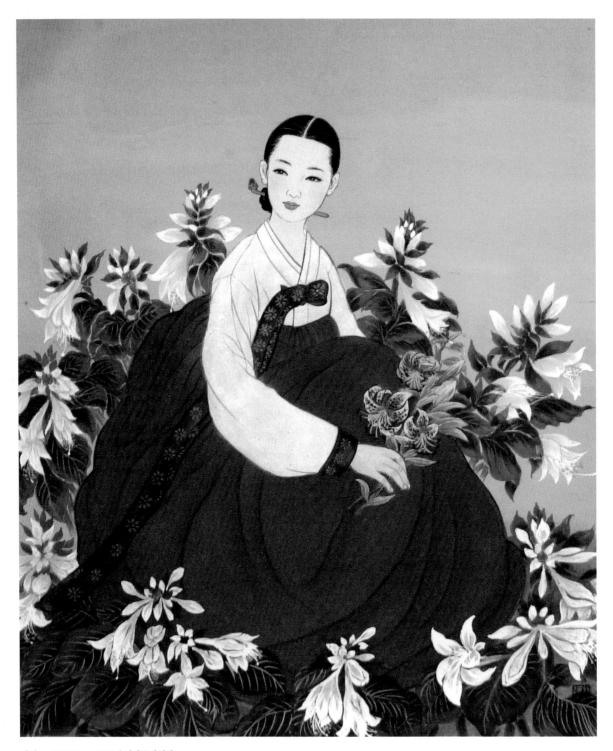

환희 Ⅰ, 45.5×53cm, 2004, 순지에 수간채색

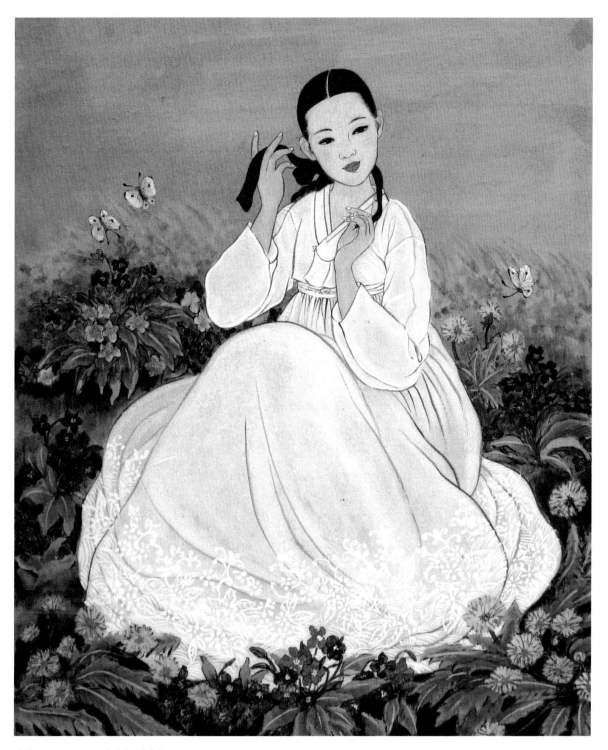

환희 II, 38×46cm, 2003, 순지에 수간채색

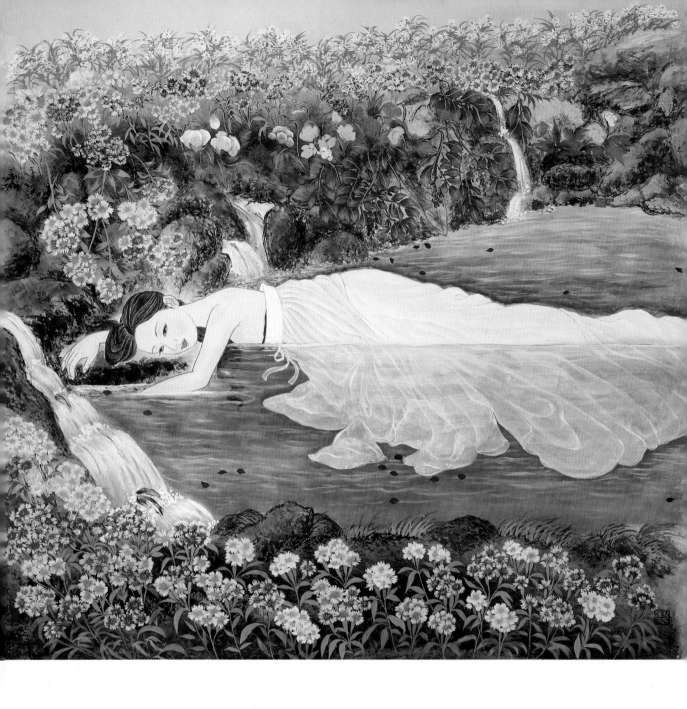

사랑, 76×72cm, 2008, 순지에 수간채색

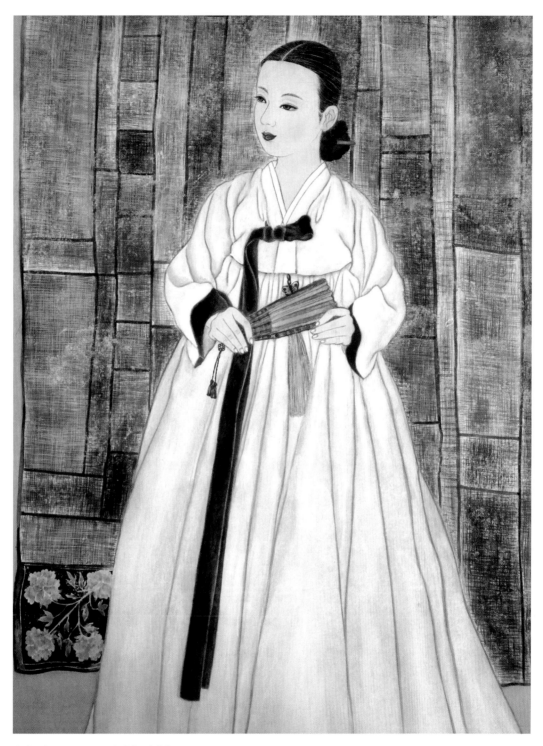

우리 소리, 46×74cm, 2009, 순지에 수간채색

신사임당 申師任堂, 1504~1551

조선 중종 때의 서화가. 강원도 강릉 태생으로 오죽헌이 생가이다.

본명은 신인선이고, 스스로 호를 지어 사임당이라 하였는데, 중국 주나라의 기틀을 닦은 문왕의 어머니 태임太任에서 따왔다고 전한다.

1522년 이원수와 결혼하여 4남 3녀를 두었으며, 셋째 아들이 율곡 이이이다.

시, 그림, 글씨, 자수에 두루 뛰어났으며, 일곱 살 때 안견의 그림을 본따서 그렸다고 한다. 주로 산수山水, 포도, 풀, 벌레 등을 잘 그렸는데, 풀벌레 그림을 말리려고 마당에 내놓자 닭이 산 벌레인 줄 알고 쪼아 종이가 뚫어질 뻔했다는 일화가 전한다.

1551년 48세 되던 해 여름 남편 이원수가 수운판관이 되어 아들들과 함께 평안도에 갔을 때 갑자기 세상을 떠났다.

한국 제일의 여류 화가라는 평을 받으며, 오늘날 현모양처의 본보기가 되고 있다.

_대관령 넘으며 친정을 바라보다

늙으신 어머님을 고향에 두고
외로이 서울 길로 가는 이 마음
돌아보니 북촌은 아득한데
흰 구름만 저문 산을 날아 내리네.

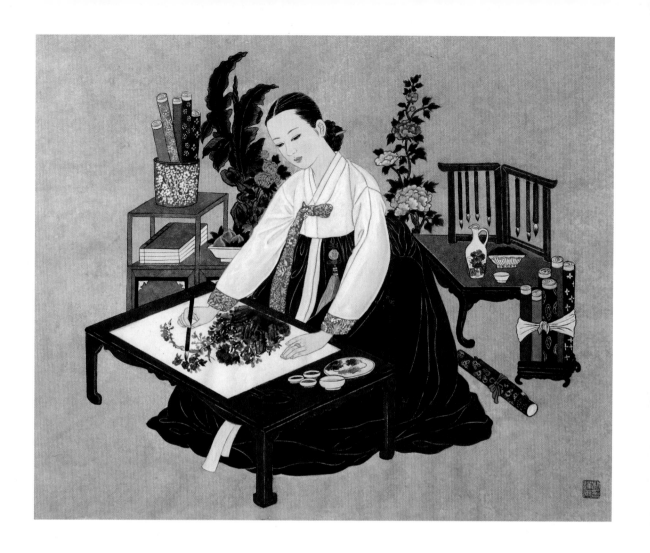

신사임당, 57×46cm, 2009, 순지에 수간채색

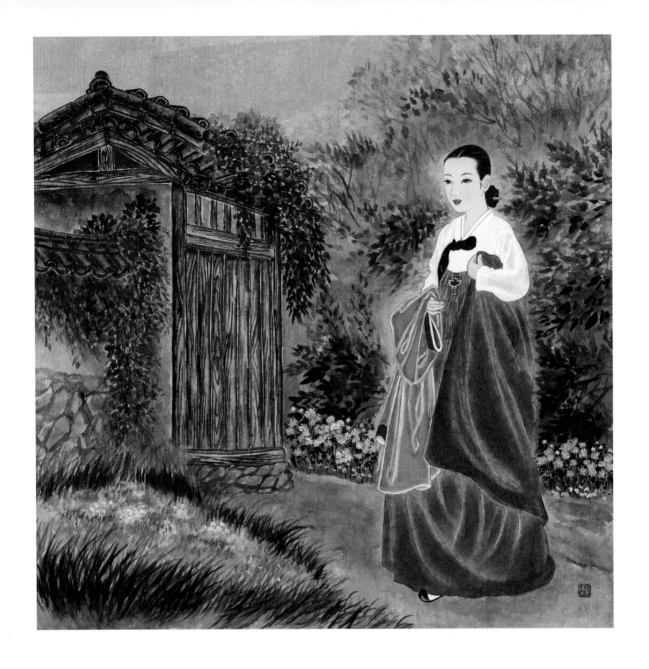

나들이, 61×69cm, 2009, 순지에 수간채색

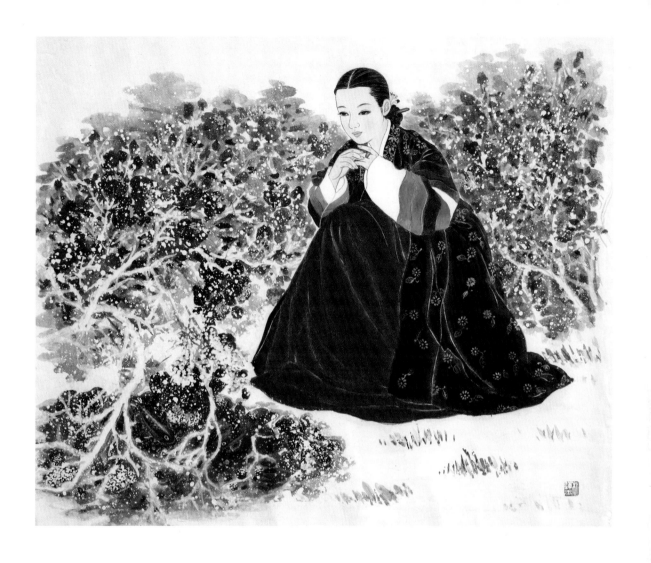

새댁, 50×43cm, 2008, 순지에 수간채색

대장금 大長今, ?~?

조선 중종 때의 의녀. 본래 이름은 장금으로, '위대한' 을 뜻하는 '대大' 를 써서 대장금으로 불렸다고 한다.

자세한 이력은 전해지는 바가 없다. 다만 『조선왕조실록』에 천민 출신의 의녀로서 중종의 신임을 받고 왕의 주치의 역할을 했다는 기록만 남아 있다.

의술뿐만 아니라 요리 솜씨에도 뛰어났다고 한다.

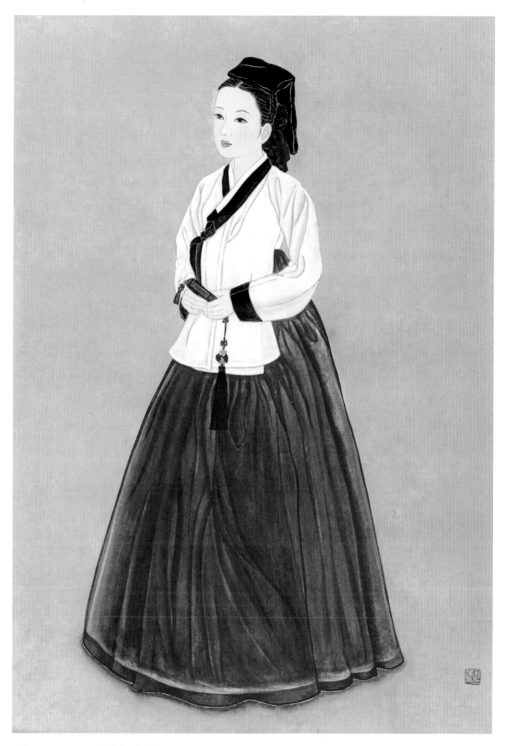

대장금, 53×75cm, 2009, 순지에 수간채색

허난설헌 許蘭雪軒, 1563~1589

조선 선조 때의 시인. 본명은 초희이고, 난설헌은 호이다.

강릉 초당리 외가에서 홍문관 부제학, 동지중추부사 등을 지낸 초당 허엽의 3남 3녀 중 다섯째이자 셋째딸로 태어났다. 『홍길동전』의 저자 허균이 동생이다.

여덟 살 때 「광한전백옥루상량문」을 지어 신동으로 소문이 났으며, 작은오빠 허봉의 친구이자 삼당시인의 한 사람인 이달에게 시를 배웠다. 허균도 자라서 이달에게 시를 배웠는데 허난설헌이 그의 시를 고쳐주기도 했다고 한다.

열다섯 살 무렵 결혼하였으나 남편 김성립은 신혼 초부터 과거 준비를 한다는 명목으로 늘 집을 떠나 있는 데다가 과거 공부에는 힘쓰지 않고 기방에 드나드는 등 결혼 생활은 원만하지 못했다. 김성립은 10년 이상이나 과거에 급제하지 못하다가 허난설헌이 죽은 해에야 비로소 문과에 급제하였고, 다시 장가를 들었으나 3년 뒤에 임진왜란을 맞아 왜군과 싸우다 죽었다.

열여덟 살 때 아버지가 경상감사로 내려갔다가 한양으로 돌아오는 중에 상주의 객관에서 객사하고 뒤이어 어머니마저 허균과 함께 지방에 갔다가 갑작스럽게 세상을 떠났으며, 스물한 살때에는 오빠 허봉이 율곡 이이를 탄핵하다가 갑산으로 귀양 갔다가 풀려난 뒤 정치에 뜻을 버리고 떠돌다가 금강산에서 객사하는 등 친정의 불행이 겹쳤다. 스물세 살 때 자신의 죽음을 예견하는 시를 지었는데, 결국 어린 딸과 아들을 연달아 잃고 난 뒤 스물일곱이라는 젊은 나이에 세상을 떠났다.

작품을 모두 불태워버리라고 유언하였으나 허균이 친정에 흩어져 있던 시와 자신이 외우고 있던 시를 모아 『난설헌집』을 엮었다. 허균은 명나라 사신 주지번에게 『난설헌집』을 주었는데, 허난설헌의 시에 감탄한 주지번이 이를 중국에서 출간하여 크게 평가를 받았다. 1711년에는 분다이야 지로에 의해 일본에서도 출간되어 널리 애송되었다.

閒見古人書
허난설헌 자필 탁본으로 '한가할 때는 옛사람의 책을 읽어라' 라는 뜻이다.

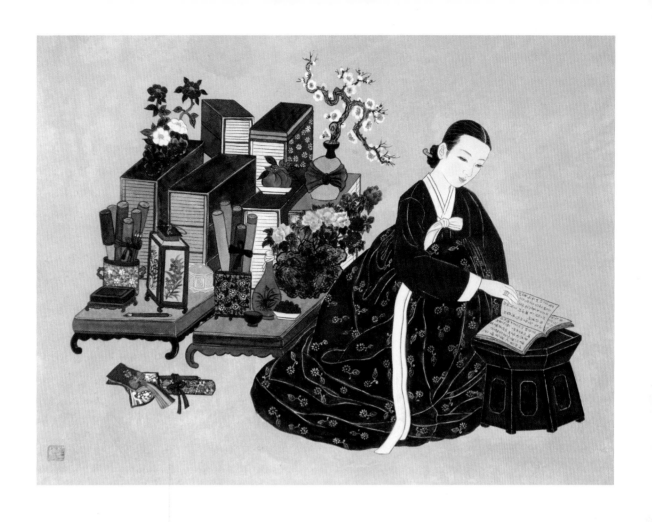

閒見古人書, 67×50cm, 2008, 순지에 수간채색

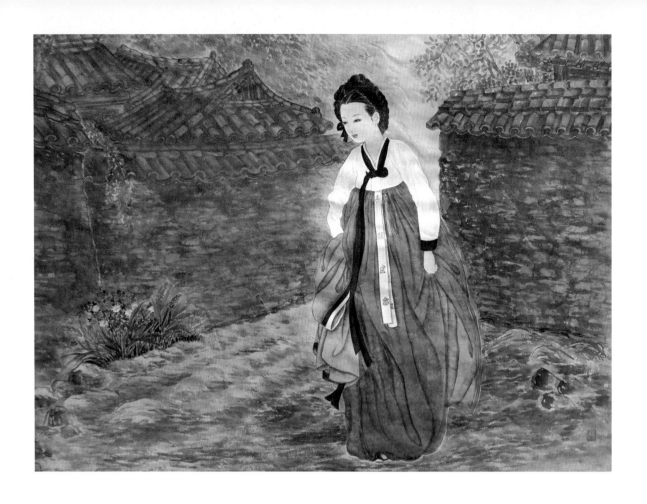

귀가, 75×60cm, 2009, 순지에 수간채색

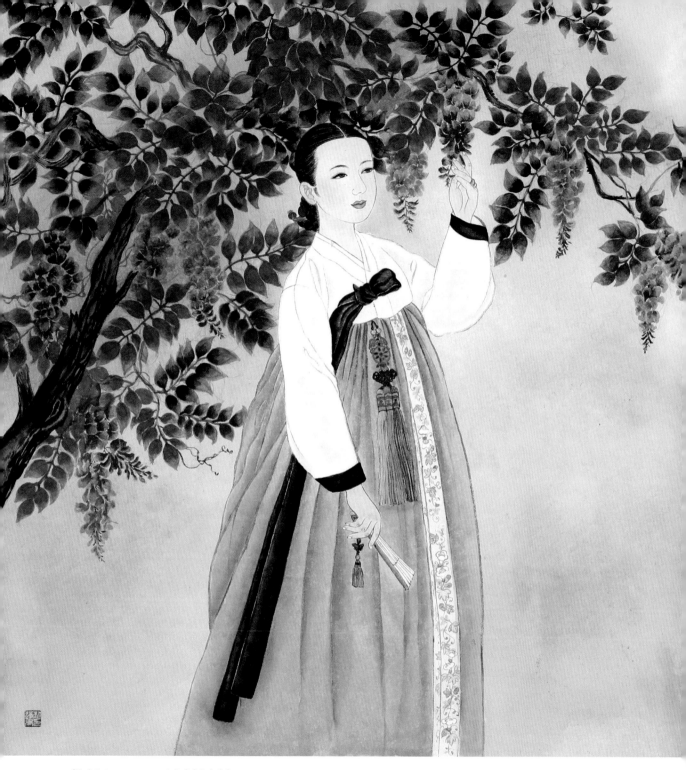

여름 속으로, 73×75cm, 2004, 순지에 수간채색

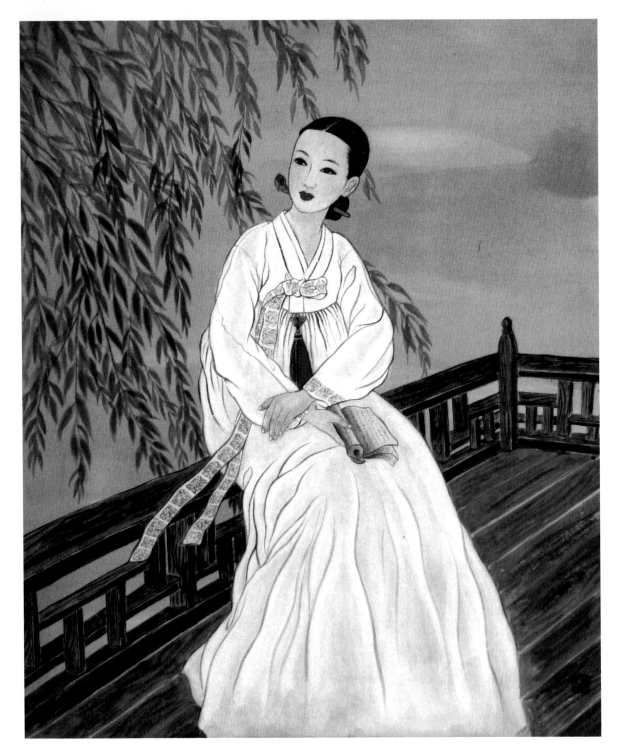

정자에 앉아, 45.5×53cm, 2004, 순지에 수간채색

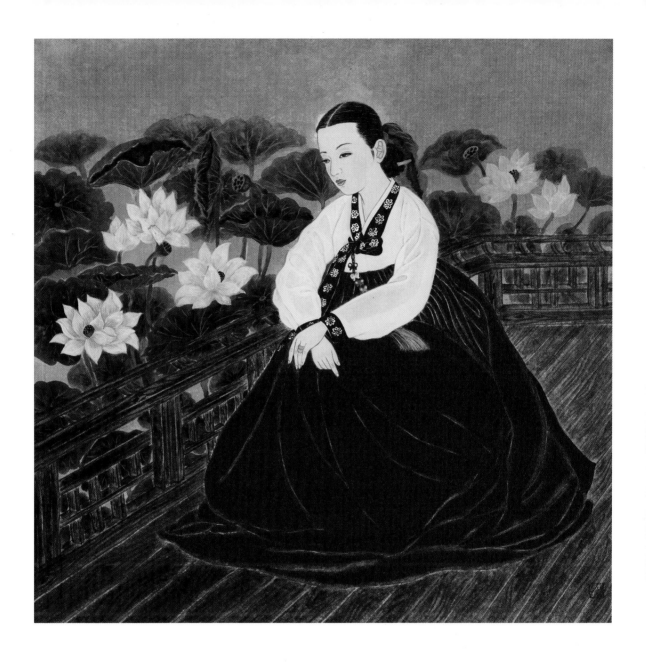

연꽃향기, 51×51cm, 2008, 순지에 수간채색

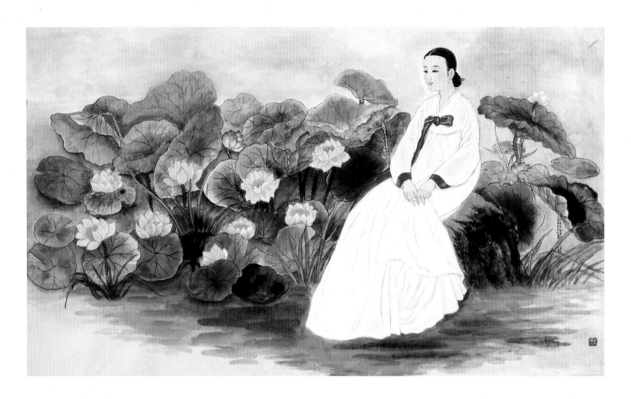

_아들 죽음에 곡하다

지난해에는 사랑하는 딸을 잃고
올해에는 하나 남은 아들까지 잃었네.
슬프디 슬픈 광릉의 땅이여
두 무덤 나란히 마주 보고 서 있구나.
사시나무 가지에는 쓸쓸히 바람이 불고
솔숲에선 도깨비불 반짝이는데
지전을 날리며 너의 혼을 부르고
너의 무덤 위에다 술잔을 붓노라.
너희들 남매의 가여운 혼은
생전처럼 밤마다 정겹게 놀고 있겠지.
비록 뱃속에 아이가 있다 하더라도
어찌 제대로 자라날 수 있으랴.
하염없이 슬픈 노래를 부르면서
피눈물 울음을 속으로 삼키네.

스물일곱 연꽃, 97×62cm, 2004, 순지에 수간채색

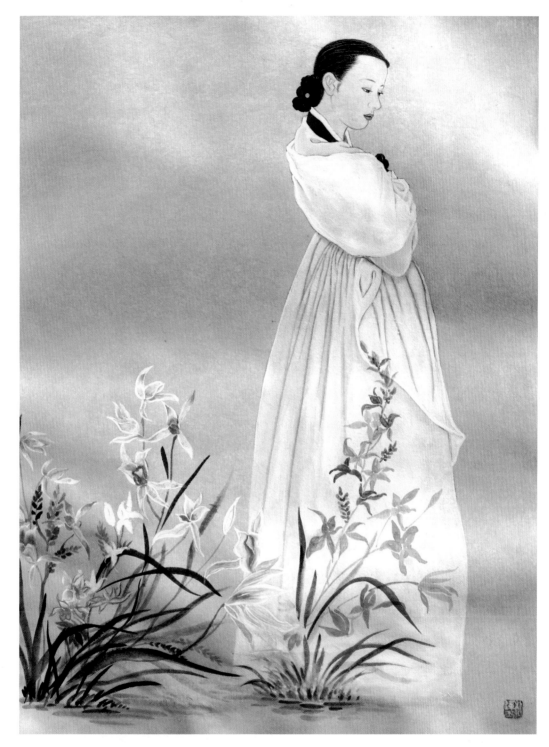

청초, 38×49cm, 2009, 순지에 수간채색

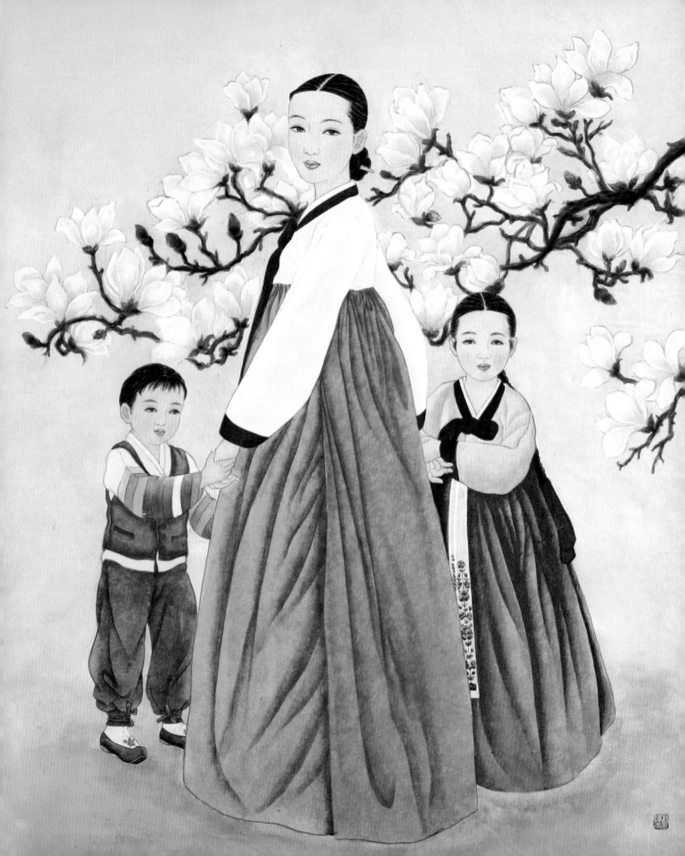

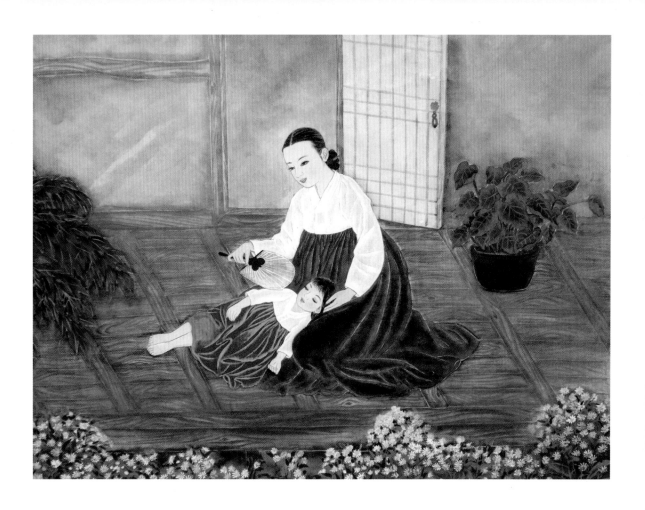

◀ 정(情) II, 92×68cm, 2003, 순지에 수간채색 자장가, 75×61cm, 2009, 순지에 수간채색

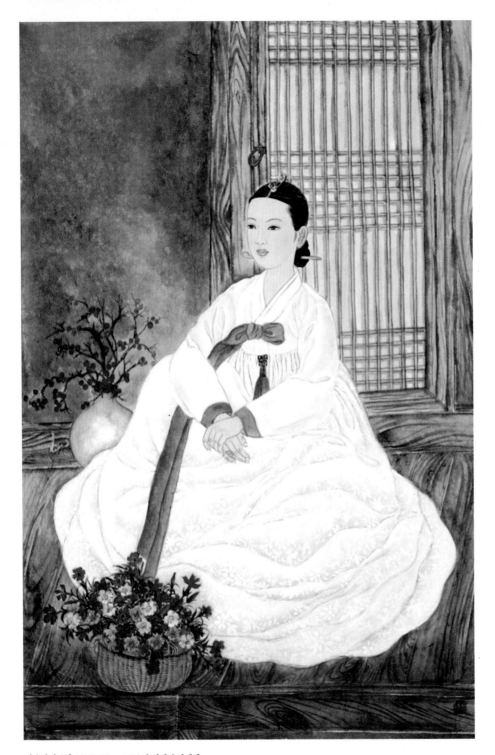

가을날의 오후, 45.5×53cm, 2004, 순지에 수간채색

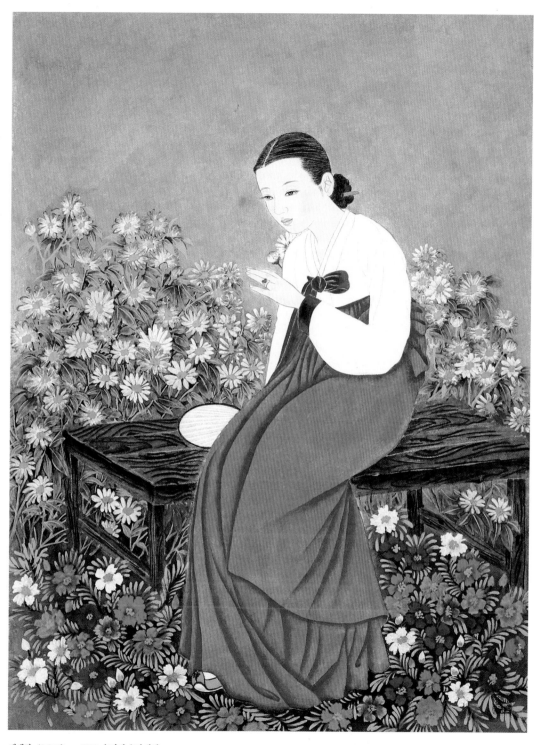

옛생각, 45.5×61cm, 2008, 순지에 수간채색

논개 論介, ?~1593

조선 선조 때의 의기義妓. 유몽인의 『어우야담』에 "진주의 관기이며 왜장을 안고 순국했다."는 간단한 기록만 남아 전한다. 그 때문에 논개는 기생으로 알려지게 되었다.

구전에 의하면 성은 주씨이고, 전라북도 장수현 임내면 주촌마을에서 태어났으며, 원래 양반 가문의 딸이었으나 아버지가 죽은 뒤 집안이 몰락하여 장수현감 최경회의 후처가 되었다고 전한다.

1592년 임진왜란이 일어나 전라도 지역에서 고경명이 의병을 일으켜 왜적과 싸우다 전사하자 최경회가 의병장으로 나서 싸우게 되었다. 금산, 무주 등지에서 왜병을 크게 물리친 뒤 영남으로 건너가 진주성을 지원하여 승리를 거두는 등 의병을 일으킨 뒤로 패전을 몰랐던 최경회는 1593년 경상우병사로 임명되었다. 그러나 제2차 진주성 전투 때 진주성이 함락되자 남강에 투신하여 자결하였다.

1593년 7월 왜장들이 촉석루에서 벌인 전승 축하연에 논개는 관기로 위장하여 참석하였다. 그리고 왜장 게야무라 로쿠스케를 촉석루 아래의 바위로 유인한 뒤 손가락 마디마디에 옥가락지를 낀 양손으로 허리를 껴안아 남강에 뛰어들어 순절하였다.

훗날 진주의 백성들은 이 바위를 의암義岩이라 불렀으며, 나라에서는 사당을 세워 제사를 지냈다.

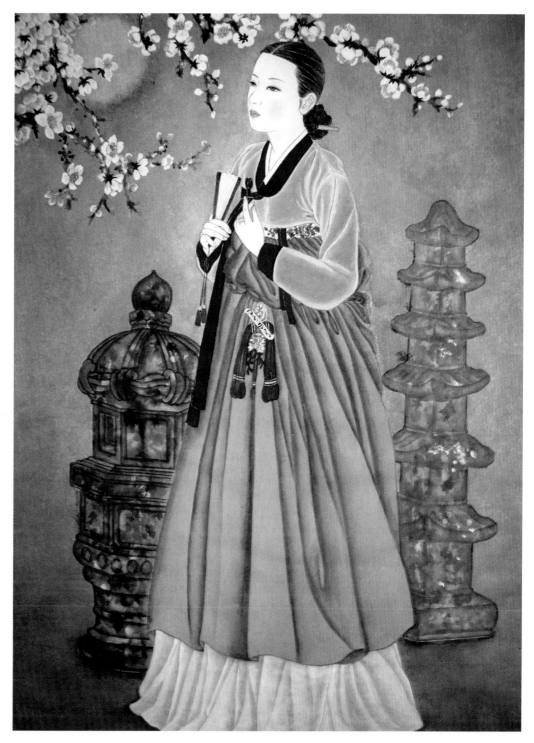

기원, 43×66cm, 2009, 순지에 수간채색

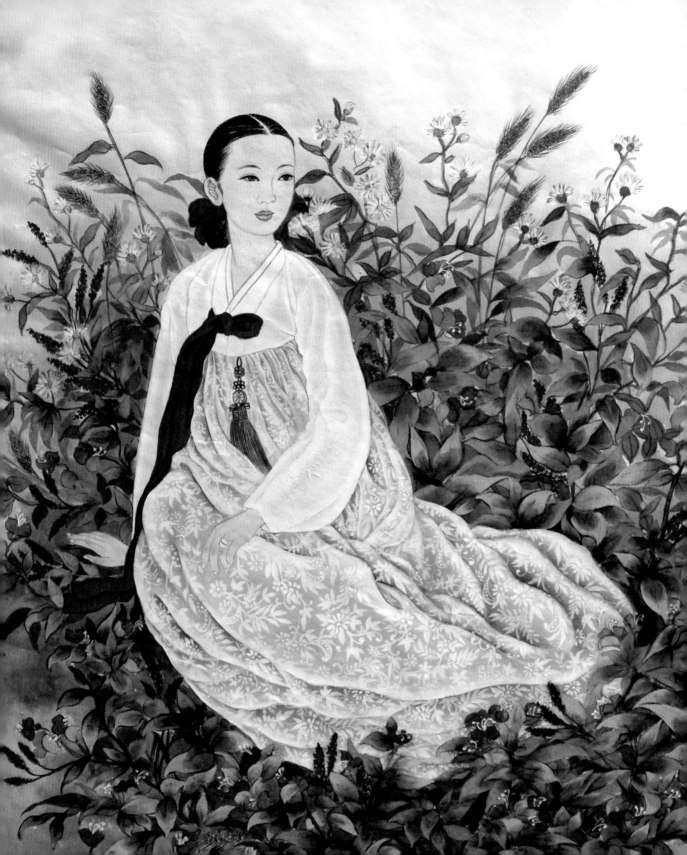

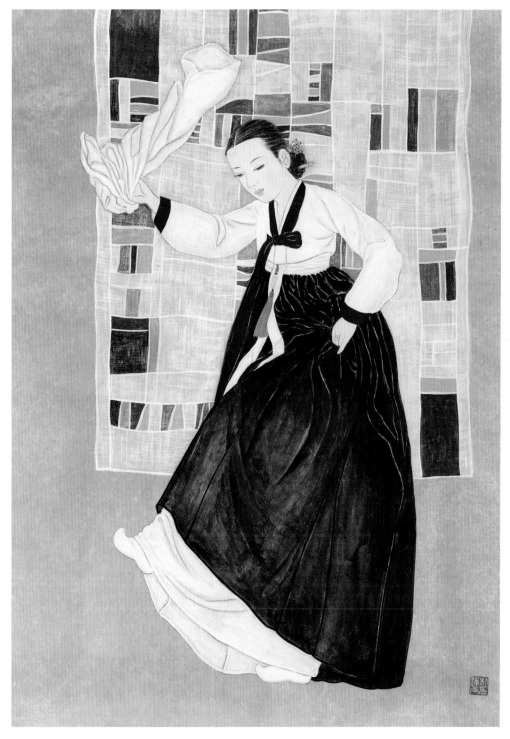

◀ 들꽃향기, 50×75cm, 2008, 순지에 수간채색

살풀이춤 Ⅰ, 46×64cm, 2008, 순지에 수간채색

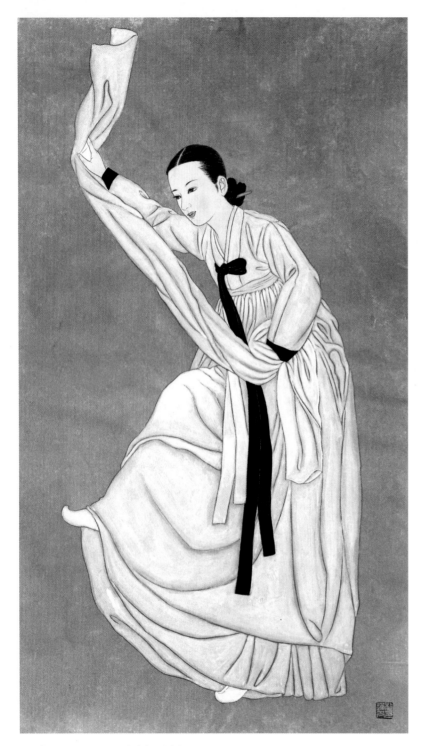

살풀이춤 Ⅱ, 40×69cm, 2008, 순지에 수간채색

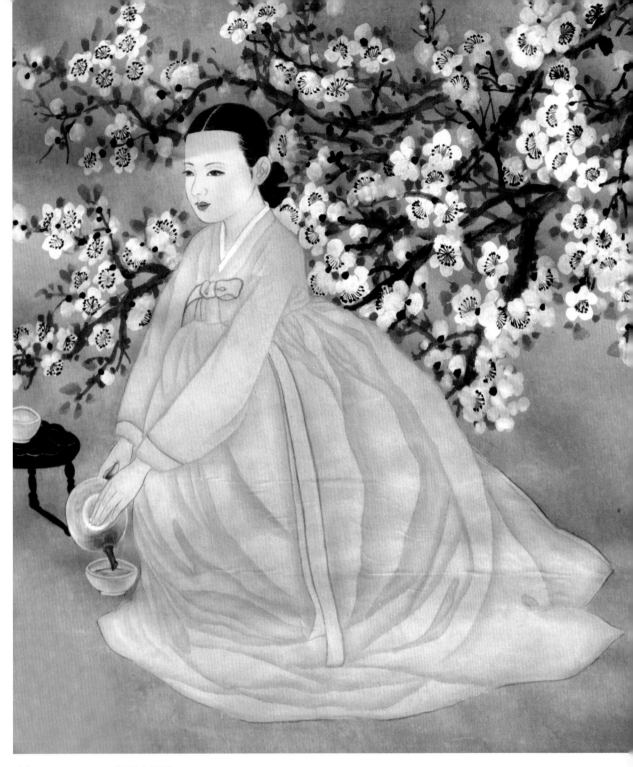

다향(茶香), 47×53cm, 2009, 순지에 수간채색

매창 梅窓, 1573~1610

조선 선조 때의 시인. 한시, 시조, 가무, 거문고에 이르기까지 다재다능한 부안의 명기名妓로서, 개성의 황진이와 더불어 조선 명기의 쌍벽을 이루었다.

부안현의 아전이던 이탕종의 딸로 태어났으며, 이름은 향금이고, 매창은 호이다. 태어난 해가 계유년이라 해서 계생이라고 불렸으며, 기생이 된 뒤에는 계량으로 불렸다.

어머니에 관한 기록은 없다. 기생이거나 관비였을 것이라는 추측만 있을 뿐이다. 구전에 의하면 아버지에게 한문과 거문고를 배워 기생이 되었다고 한다.

당대의 문사인 유희경, 이귀, 허균 등과 교유가 깊었는데, 특히 천민 출신의 시인으로서 이름을 날린 유희경과는 깊은 사랑을 나누며 주고받은 시들이 많이 전한다.

서른여덟의 짧은 생을 마치고 유언에 따라 생전에 즐겨 뜯던 거문고와 함께 부안읍 봉덕리 묘지에 묻혔다. 그 다음해에 매창이 죽었다는 소식을 들은 허균은 율시 2편을 남겨 슬픔을 달랬다고 한다.

> 이화우梨花雨 흩날릴 제 울며 잡고 이별한 님
>
> 추풍낙엽에 저도 날을 생각는가
>
> 천리에 외로운 꿈만 오락가락하여라

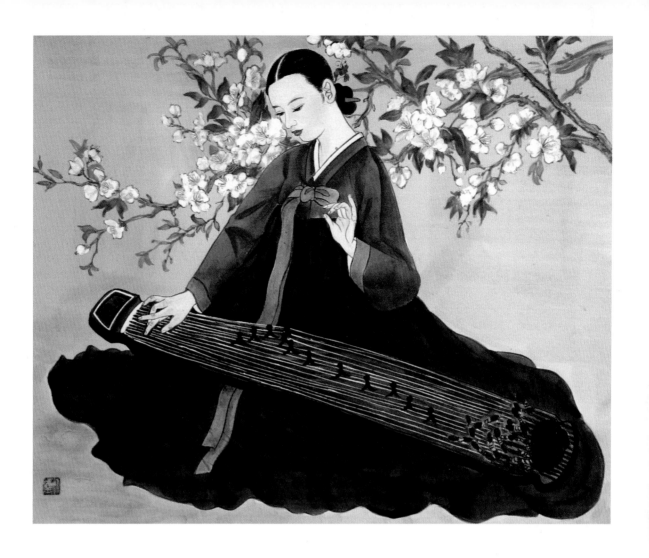

향연, 69×97cm, 2001, 순지에 수간채색

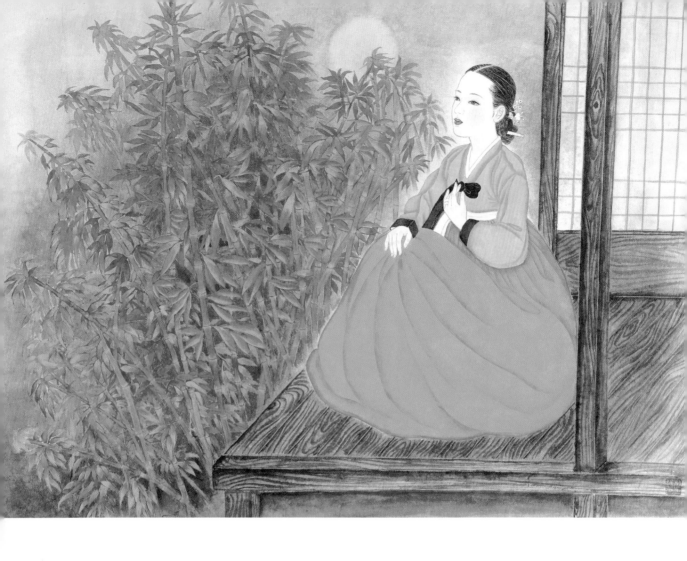

달빛, 46×38cm, 2004, 순지에 수간채색

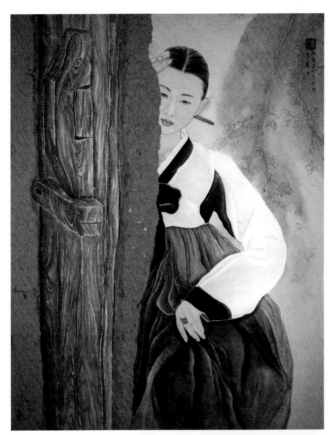

기다림, 74×55cm, 2008, 순지에수간채색 · 흙

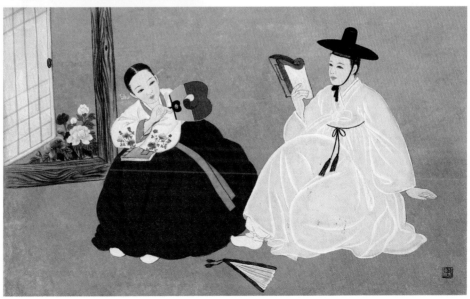

매창과 허균, 69×43cm, 2008, 순지에 수간채색

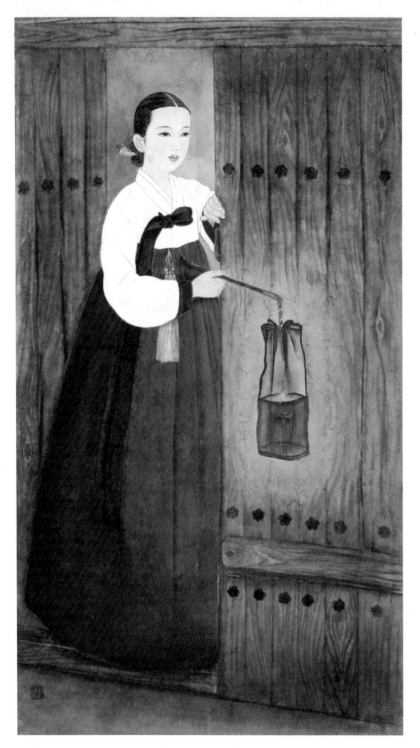

그리움, 75.5×101cm, 2005, 순지에 수간채색

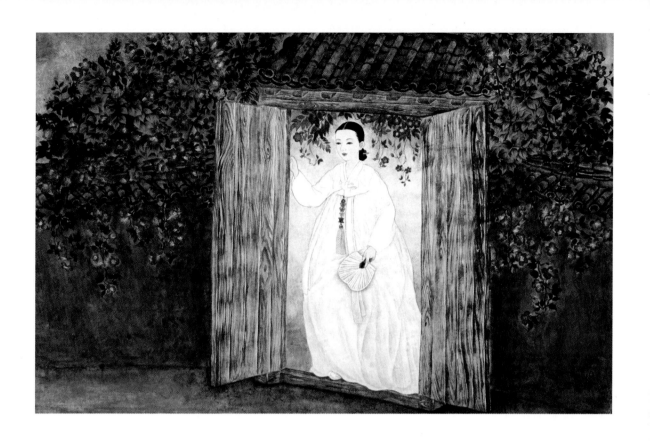

그리워서…, 120×74cm, 2004, 순지에 수간채색

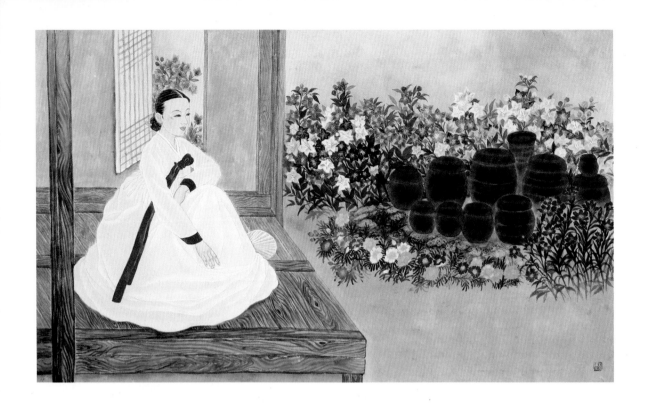

여름날 오후, 89×54cm, 2004, 순지에 수간채색

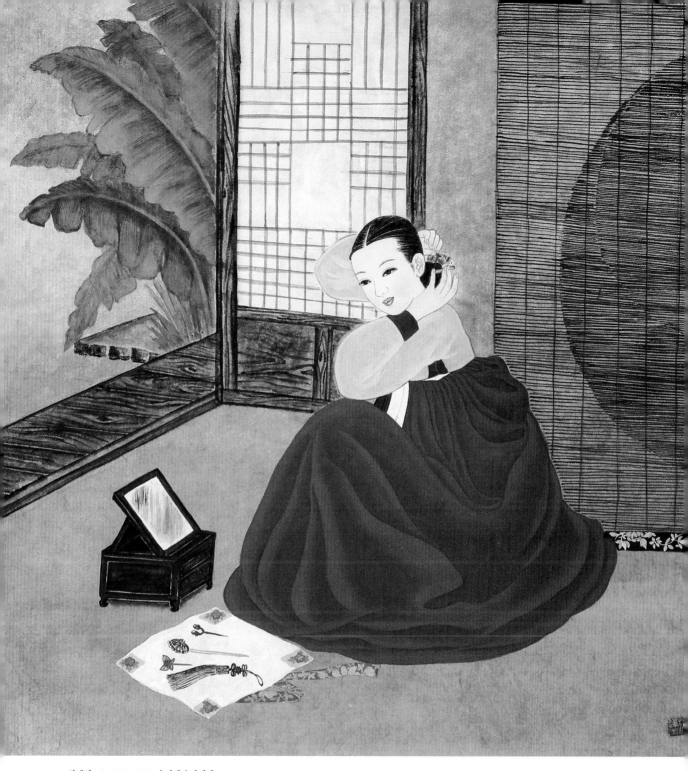

설레임, 53×55cm, 2008, 순지에 수간채색

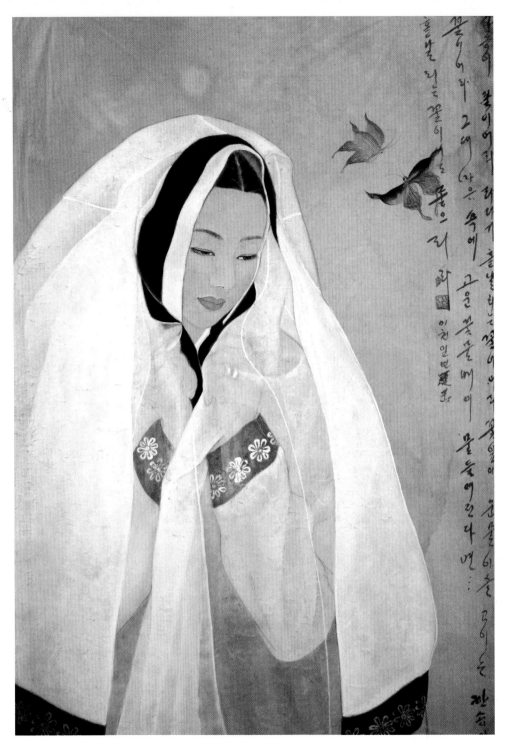

한송이 꽃이어라, 79×80cm, 2001, 순지에 수간채색

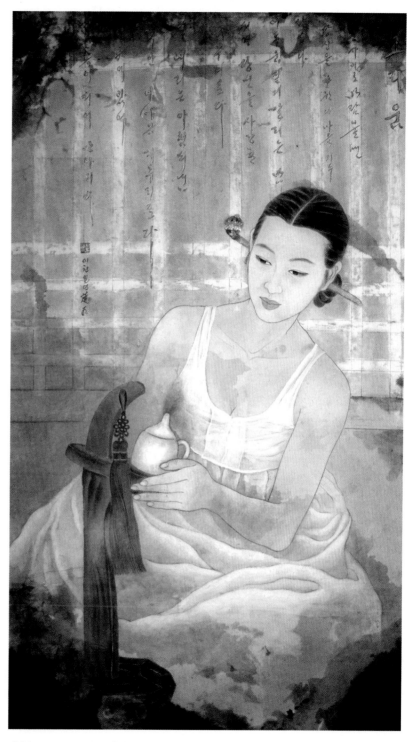

긴긴밤, 68×129cm, 2001, 순지에 수간채색

김만덕 金萬德, 1739~1812

조선 시대의 여자 상인. 제주에서는 '의녀義女'로 불린다.

중개상인 김응열의 딸로 태어났다. 어려서 일찍 부모를 여의고 외삼촌 집에서 유년 시절을 보내다가 퇴기退妓에게 맡겨져 기생 수업을 시작하였다. 제주도 관부의 관기였으나 제주목사 신광익에게 탄원하여 양인으로 풀려났다.

양인이 된 뒤 객주를 차려 제주 특산물인 귤, 미역, 말총 등을 육지에 팔고, 제주의 부유층 부녀자들에게는 육지의 옷감, 장신구, 화장품 등을 팔아 큰 재산을 모았다. 하지만 하늘의 은덕이라고 믿고 검소하게 살았다.

1793년 제주도에 대흉년이 닥치자 전재산을 풀어 육지에서 쌀 5백여 석을 사와 이중 50여 석은 친족들에게 나누어주고 나머지 450여 석을 모두 진휼미로 기부하여 제주도 백성들을 구제하였다.

1796년에야 만덕의 선행이 조정에 알려지자, 당시 임금이었던 정조는 제주목사 이우현을 통해 만덕의 소원을 물어보았다. 만덕은 한양에 가서 궁궐을 보고, 금강산을 구경하는 것이라고 대답하였다. 정조는 쾌히 만덕의 소원을 들어주고, 내의원 의녀반수 벼슬까지 내렸다.

평생 독신으로 살았으며, 죽기 직전 가난한 사람들에게 남은 재산을 골고루 나누어주고 양아들에게는 살아갈 정도의 적은 재산만 남겼다고 전한다. 74세를 일기로 제주도에서 사망하였다.

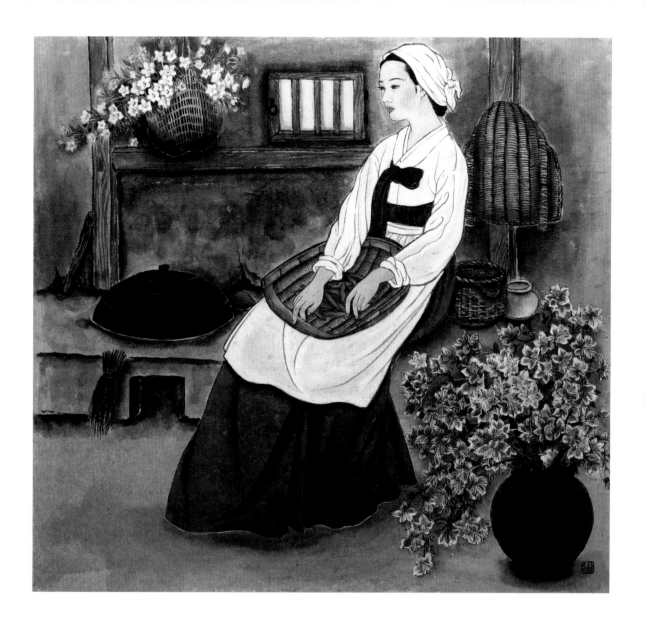

부엌 Ⅰ, 58×54cm, 2004, 순지에 수간채색

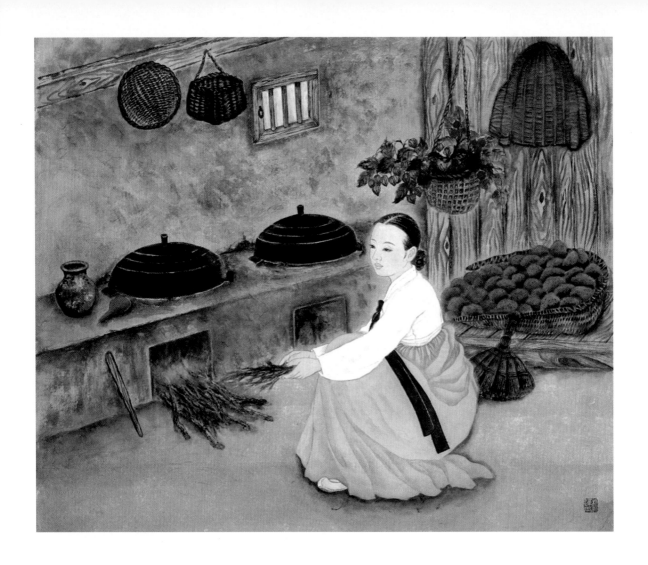

부엌 II, 54×46cm, 2003, 순지에 수간채색

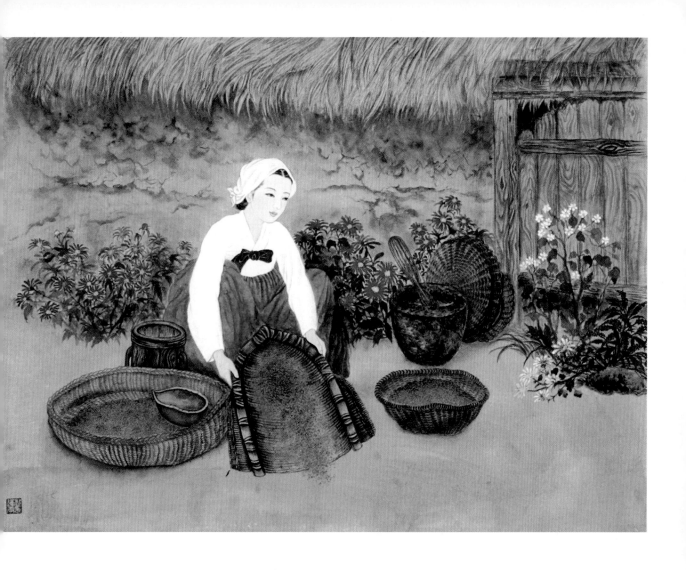

가을, 72×54cm, 2004, 순지에 수간채색

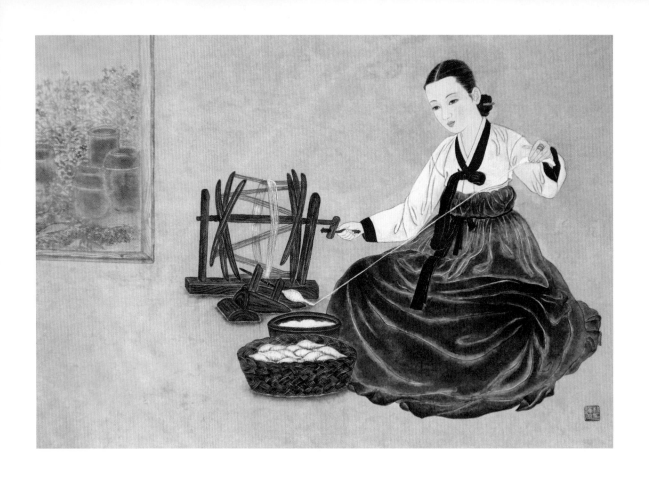

물레 II, 66×43cm, 2008, 순지에 수간채색

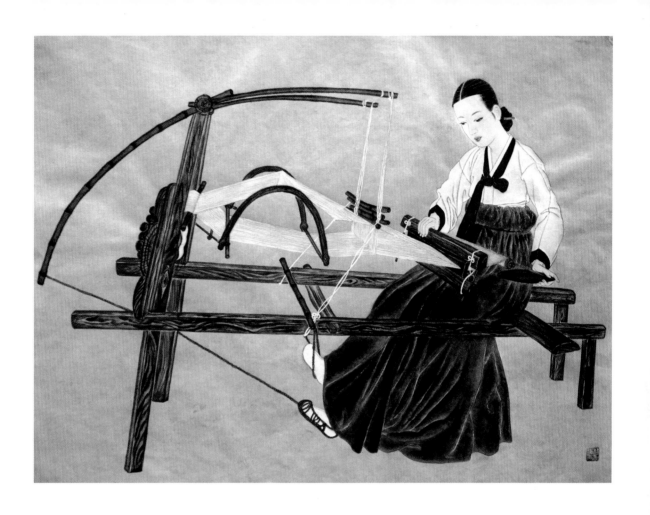

삼베짜기, 70×52cm, 2009, 순지에 수간채색

김부용 金芙蓉, ?~?

조선 순조 · 철종 때의 기녀이자 시인. 호는 운초이고, 기녀 시절에는 추수라는 이름도 썼다.

평안북도 성천에서 태어났다. 뼈대 있는 유학자 집안으로 그 고을에서 뿌리가 있는 가문이었다고 하는데 어째서 기녀가 되었는지는 알 길이 없다. 기녀가 된 뒤에 성천의 여러 문인, 선비들과 교유하며 지냈다 한다.

1831년 예조판서, 이조판서, 호조판서 등을 거쳐 한성판윤에 네 번이나 임명된 원로 정치가 김이양의 소실이 되었다. 이때 운초의 나이는 30여 세이고, 김이양은 77세였으나 두 사람은 많은 나이 차이에도 불구하고 서로의 시 세계를 이해하면서 깊은 애정을 나누었다고 전한다.

1845년 김이양이 죽은 뒤 자신과 같은 처지의 여성들과 삼호정이란 정자에 모여 시를 주고받으며 지냈던 것으로 보이는데, 언제 세상을 떠났는지는 알 수 없다. 천안군 광덕면에 있는 김이양의 무덤 아래쪽에 운초의 것이라고 전해오는 작은 무덤이 하나 남아 있을 뿐이다.

_시름을 풀다

갈대밭에 바람 일어나니 이슬이 반짝이네.
너른 들판은 끝이 없어 끝없이 시름겹게 하네.
흘러가는 물처럼 빠른 세월을 어찌 견디리.
봄꽃 가을낙엽에 이 몸만 가여워라.

76

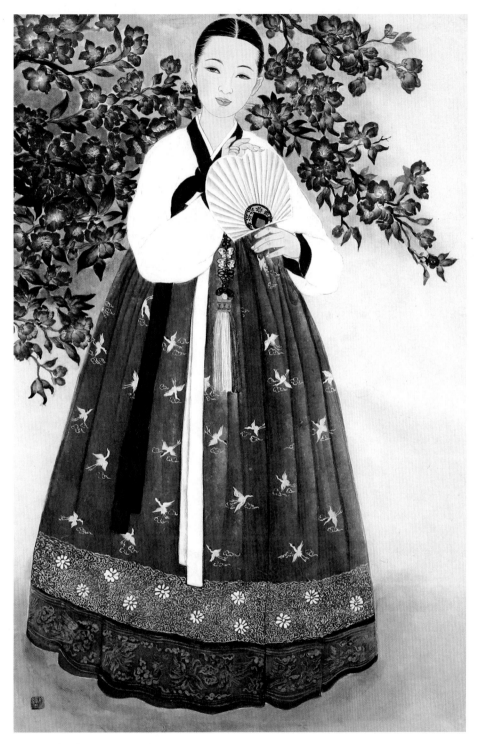

꽃향기, 47×73cm, 2004, 순지에 수간채색

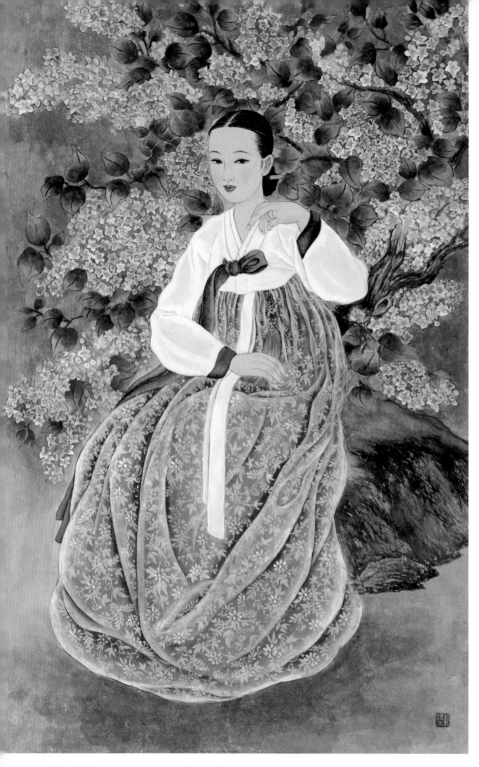

꽃바람 불어올 때, 47×73cm, 2004, 순지에 수간채색

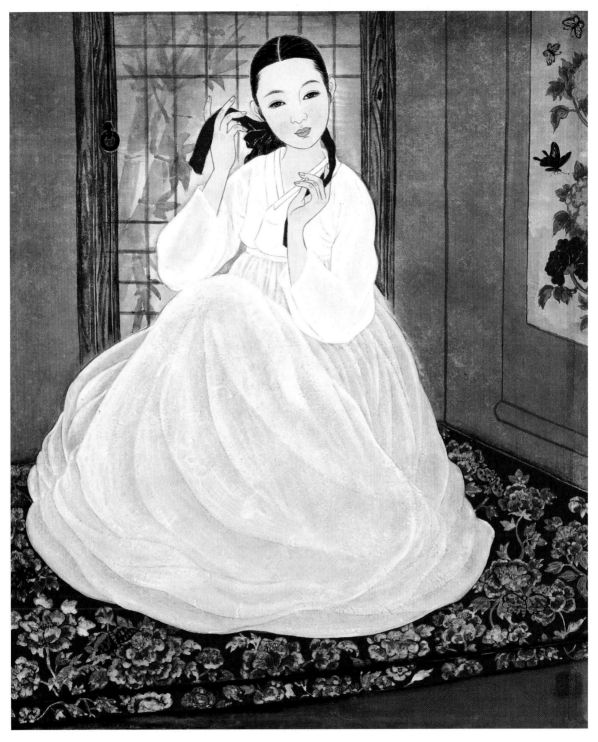

초여름에…, 38×47cm, 2008, 순지에 수간채색

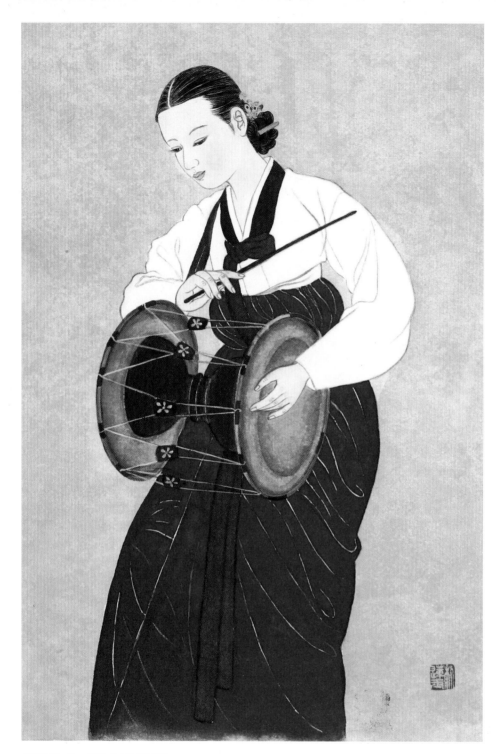

장구춤, 25×37cm, 2008, 순지에 수간채색

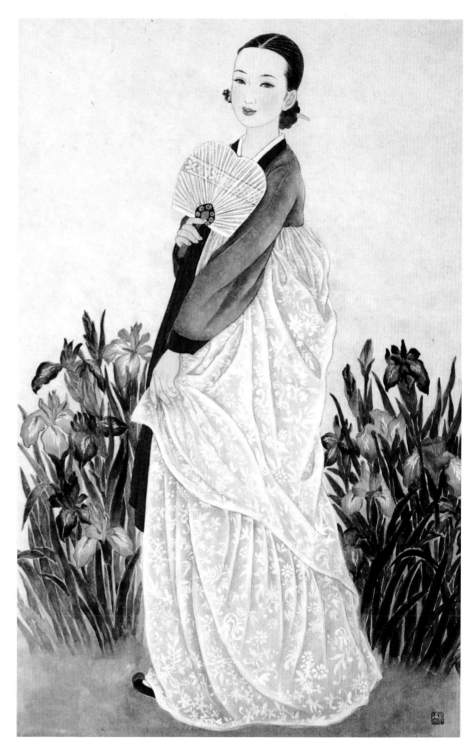

봄바람, 52×75cm, 2008, 순지에 수간채색

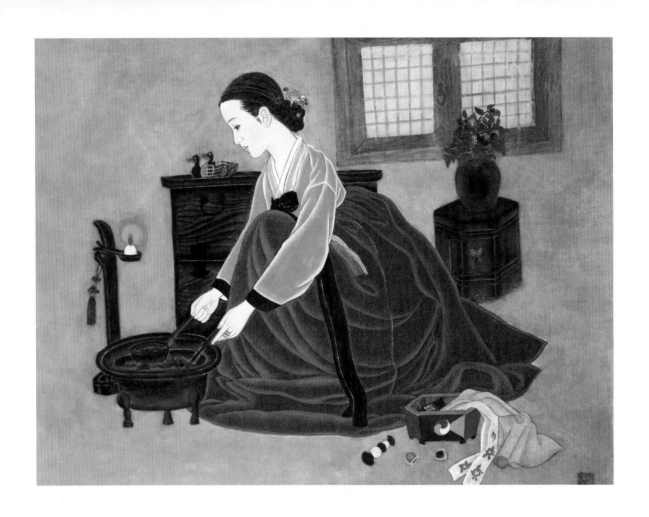

정(情) Ⅰ, 60×75cm, 2008, 순지에 수간채색

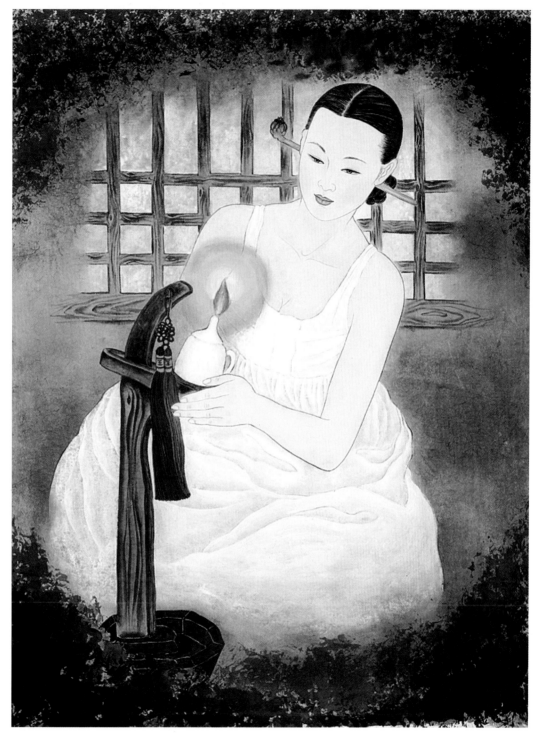

그리움, 75.5×101cm, 2005, 순지에 수간채색

성춘향 成春香

조선 시대의 판소리계 소설 『춘향전』의 여주인공. 퇴기 월매의 딸이다.

남원부사의 아들 이몽룡과 춘향이 부부의 연을 맺었으나 몽룡의 아버지가 한양으로 옮기게 되자 헤어지게 된다. 이때 새로 부임한 변학도의 수청을 거절하여 춘향은 옥에 갇히고, 화가 난 변사또는 자신의 생일잔치 날 처벌하겠다고 한다.

한편, 한양으로 간 이몽룡은 장원급제하여 암행어사가 되어 남원에 내려온다. 몽룡은 변사또의 횡포와 춘향이 겪은 일들을 모두 듣게 되지만 자신의 신분을 속이기 위해 거렁뱅이 행세를 한다. 춘향은 그런 그를 원망하기는커녕 여전히 변치않는 사랑을 보여주며 월매에게 그를 극진히 대접해주라고 부탁한다.

드디어 변사또의 생일잔치 날, 암행어사 이몽룡이 출두하여 변학도를 파직하고 두 사람은 재회하여 백년해로를 누리게 된다.

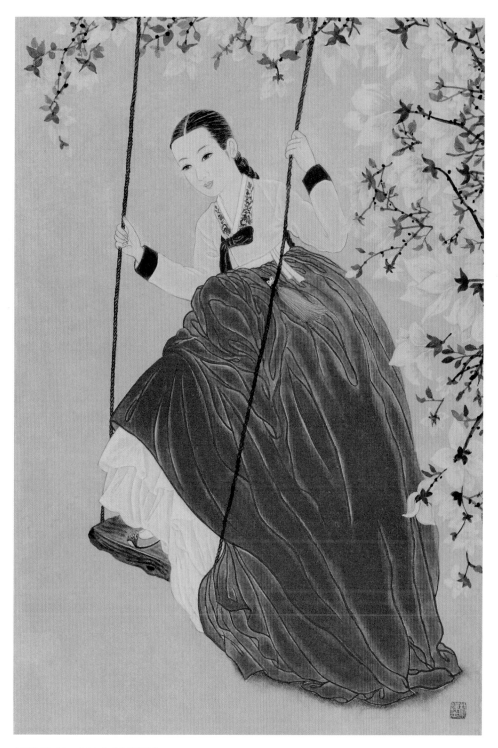

봄바람, 38×55cm, 2009, 순지에 수간채색

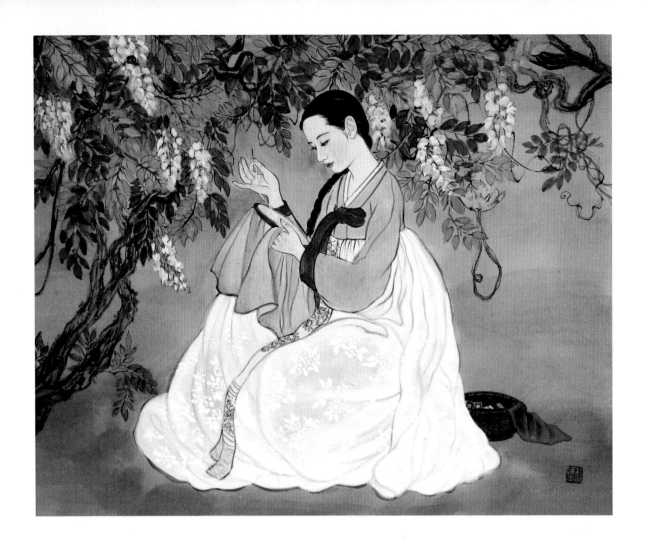

꽃그늘 아래, 46×38cm, 2004, 순지에 수간채색

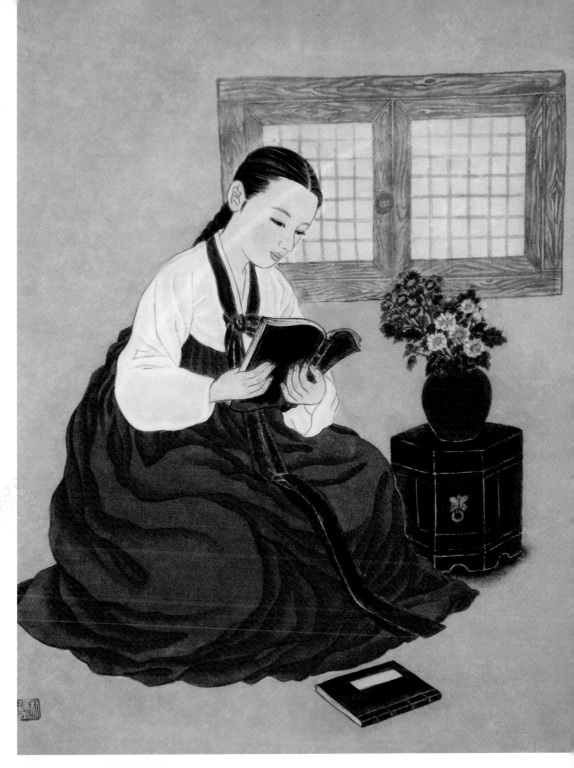

규수방, 35×43cm, 2008, 순지에 수간채색

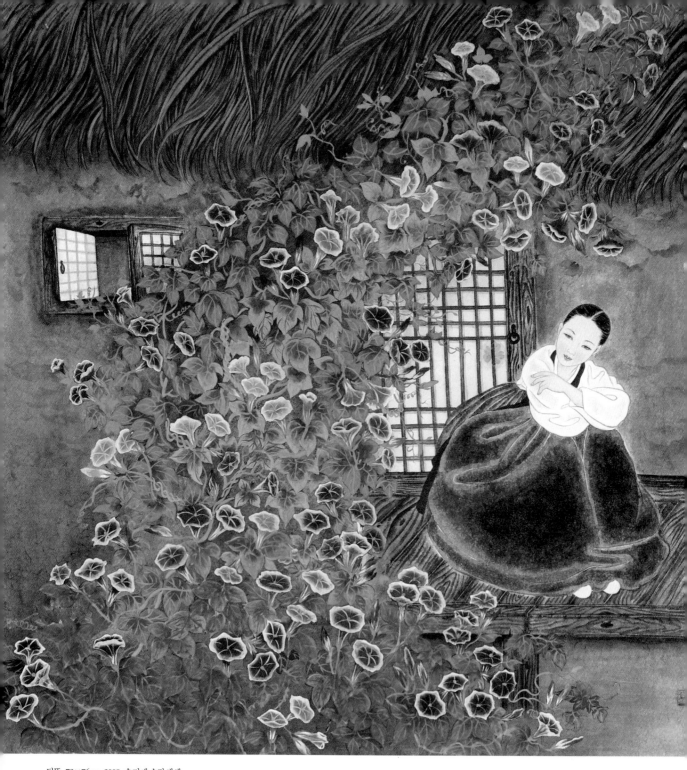

뒤뜰, 72×76cm, 2008, 순지에 수간채색

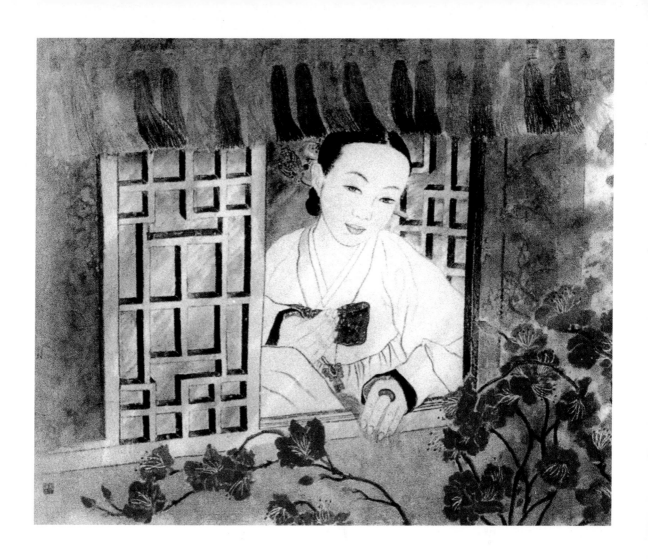

꽃가마 타고, 73×93cm, 2001, 순지에 수간채색

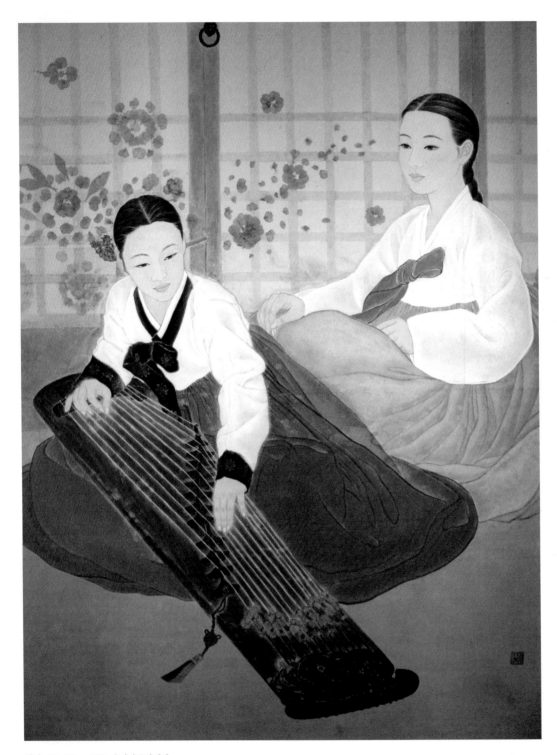

향기, 105×152cm, 2001, 순지에 수간채색

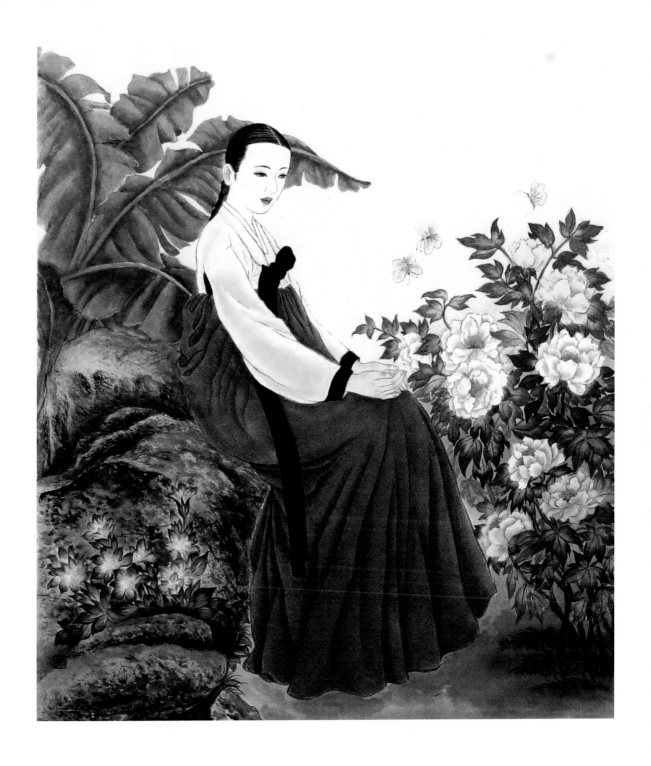

수줍음, 73×83cm, 2004, 순지에 수간채색

명성황후 明成皇后, 1851~1895

조선 제26대 왕이자 대한제국의 초대 황제인 고종의 황후. 성은 민씨이고, 아명兒名은 자영이다.

경기도 여주에서 영의정으로 추증된 민치록의 딸로 태어났다. 여덟 살 때 아버지를 여의고 홀어머니 밑에서 가난하게 살다가 열여섯 살 때 홍선대원군의 부인 여흥부대부인 민씨의 추천으로 왕비에 간택되었다.

고종의 사랑을 그다지 받지 못하다가 1871년 첫아들을 낳았으나 태어난 지 나흘 만에 죽고, 대원군이 고종의 총애를 받던 궁인 이씨 소생의 완화군을 세자로 책봉하려 하자 대원군과의 불화가 시작되었다.

1873년 홍선대원군의 실정이 계속되자 최익현을 동부승지로 발탁하여 대원군을 탄핵하고 고종의 친정親政을 실현시켜 정권의 기반을 다진 뒤, 대원군의 쇄국정책을 폐하고 일본과 수교하였다.

1882년 임오군란이 일어나 신변이 위태롭게 되자 궁궐을 탈출하여 피신 생활을 하였다. 이 와중에 대원군은 명성황후가 이미 죽었다고 거짓 공표한 뒤 황후가 입던 옷을 관에 넣어 장례를 치르기까지 하였다. 그러나 명성황후는 고종과 비밀리에 연락하는 한편, 청에 군대를 요청하여 임오군란 후 집권했던 대원군을 몰아내고 다시 정권을 잡았다.

1884년 김옥균, 박영효 등의 개화파가 갑신정변을 일으키자 다시 청나라의 도움으로 3일 만에 개화당 정권을 무너뜨렸다. 그러나 이후 일본 세력의 침투가 강화되면서 김홍집의 친일 내각이 득세하게 되었다.

1894년 일본 세력을 등에 업은 대원군이 재등장하면서 갑오개혁이 시작되자, 이번에는 러시아의 힘을 빌려 일본 세력을 추방하려 하였으나 1895년 궁궐에 난입한 일본 낭인에게 시해되고 시신은 불태워지는 비참한 최후를 맞았다. 그 뒤 폐위되어 서인庶人으로 강등되었다가, 같은 해 10월 복위되었고, 1897년 명성이라는 시호가 내려졌다.

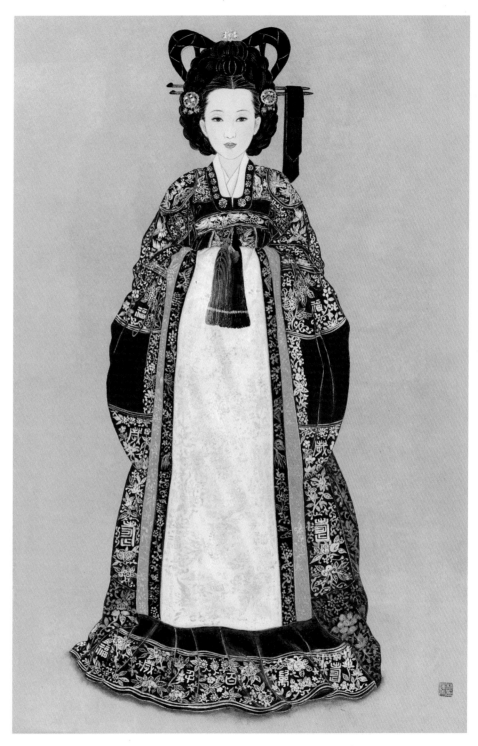

명성황후, 54×85cm, 2009, 순지에 혼합재료

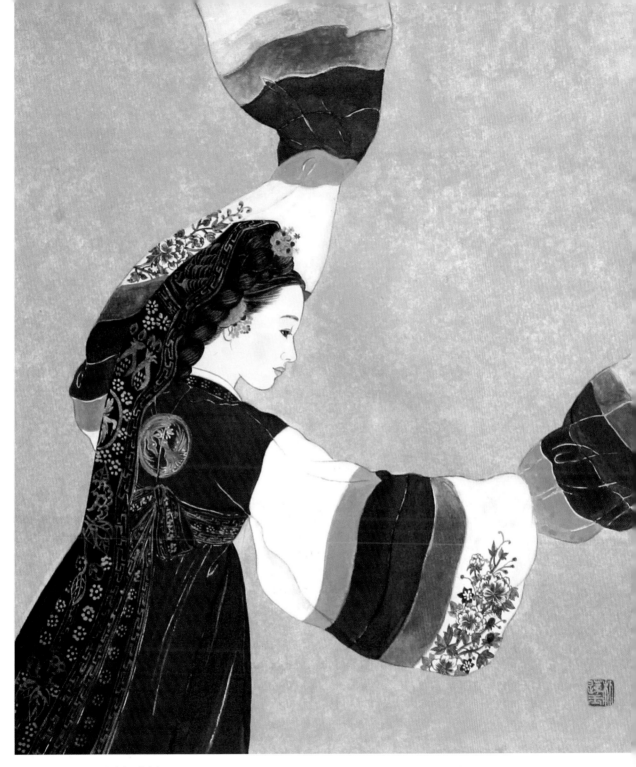

태평무, 31×37cm, 2008, 순지에 수간채색

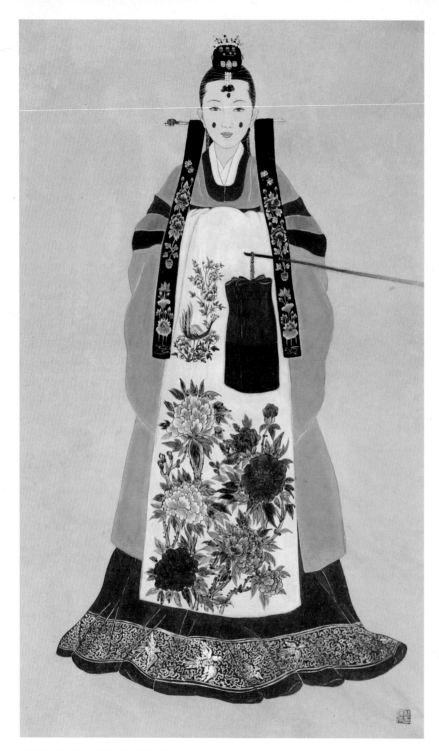

전통혼례, 51×85cm, 2009, 순지에 혼합재료

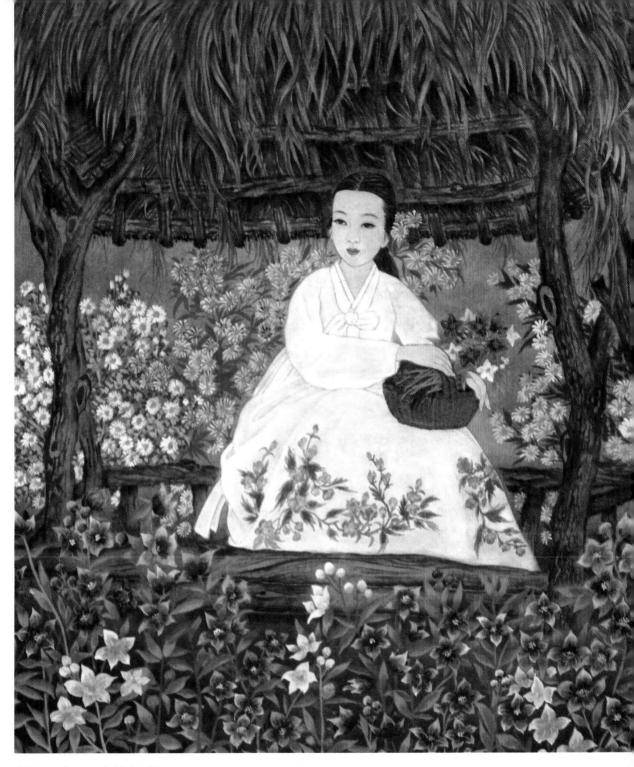

원두막, 72×76cm, 2008, 순지에 수간채색

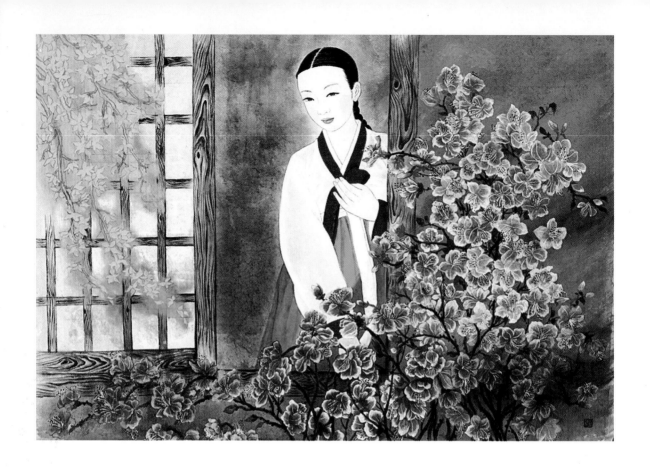

창가에서, 110×77.5cm, 2006, 장지에 혼합재료

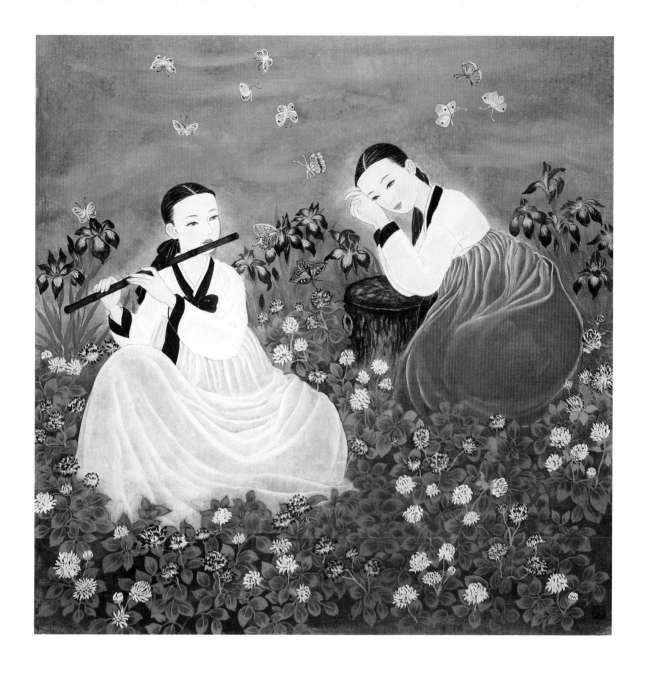

피리 부는 여인, 73×78cm, 2008, 순지에 수간채색

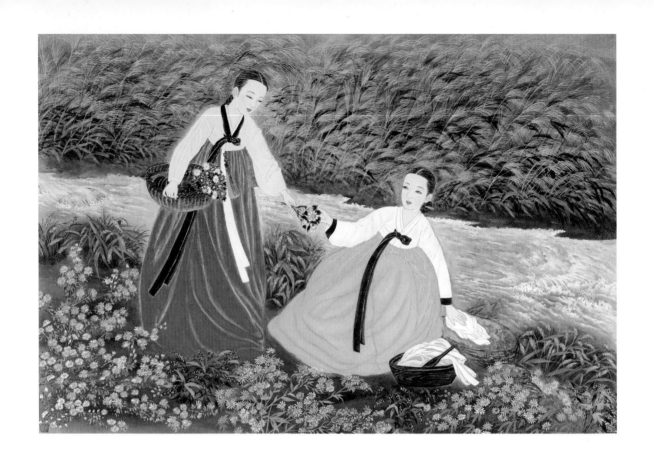

시냇가, 97×69cm, 2008, 순지에 수간채색

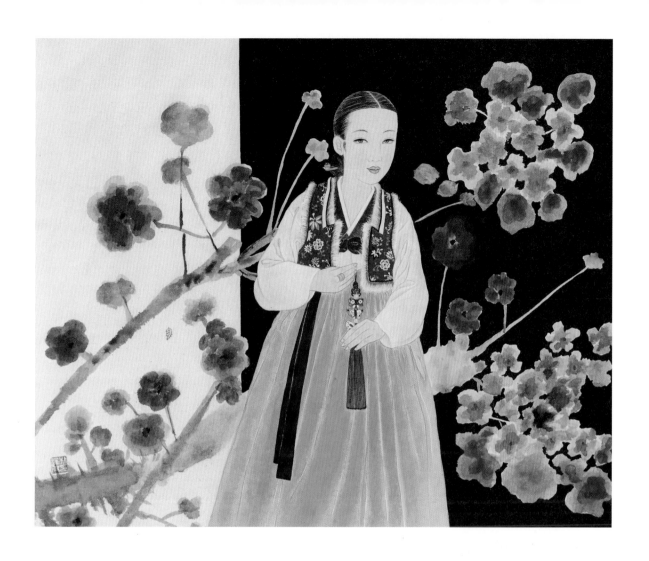

여심, 60×53cm, 2009, 순지에 수간채색

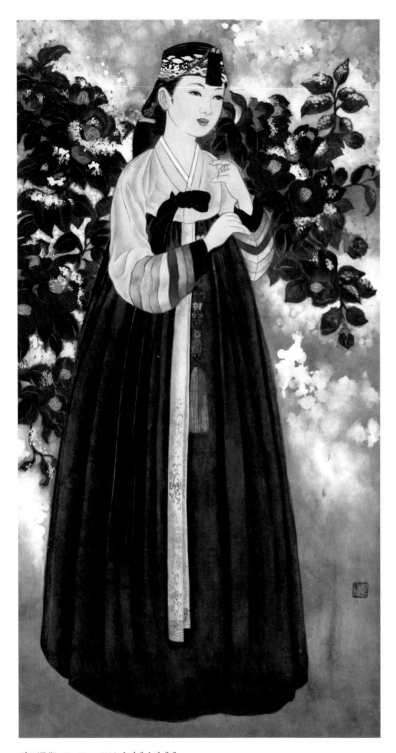

사모(思慕), 39×73cm, 2004, 순지에 수간채색

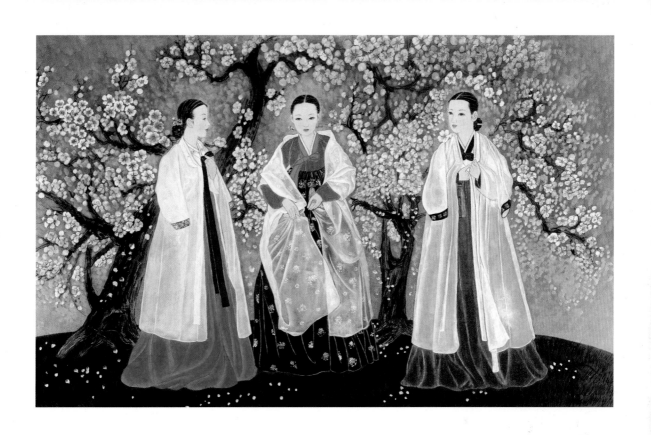

봄날, 100×61cm, 2009, 순지에 수간채색

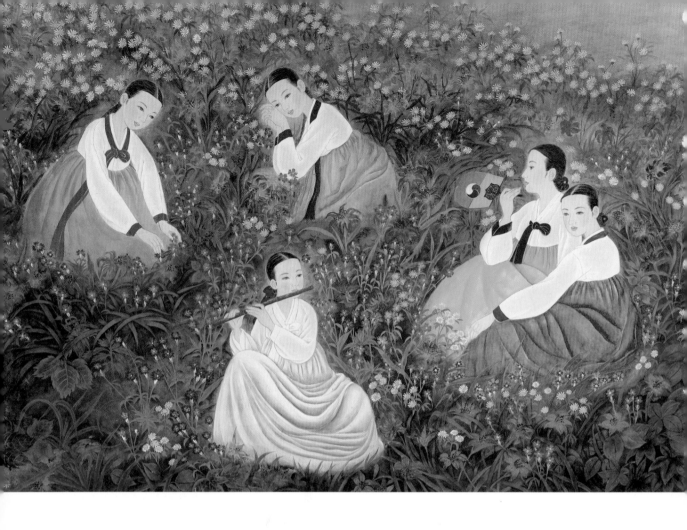

환상, 148×103cm, 2005, 장지에 수간채색

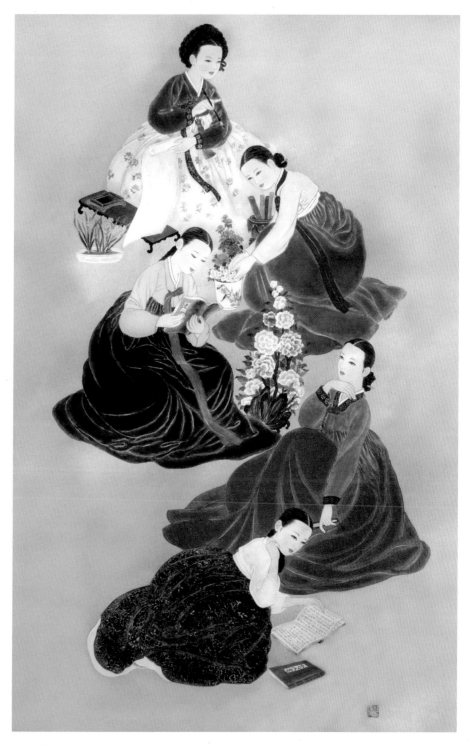

향기가 있는 방, 66×100cm, 2009, 순지에 수간채색

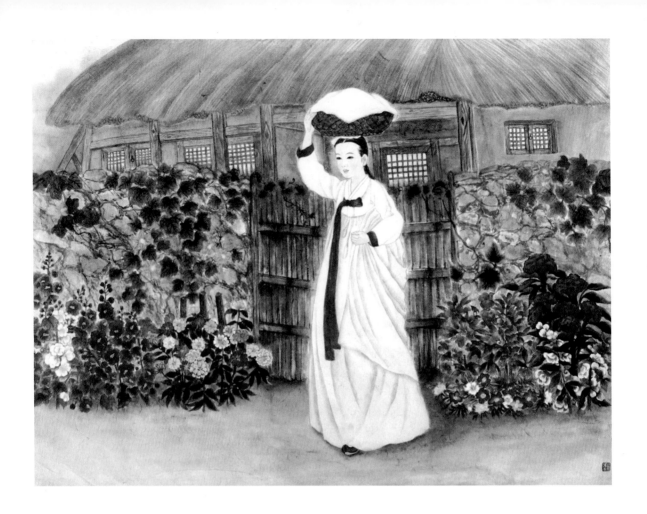

정(情) III, 51×45cm, 2003, 순지에 수간채색

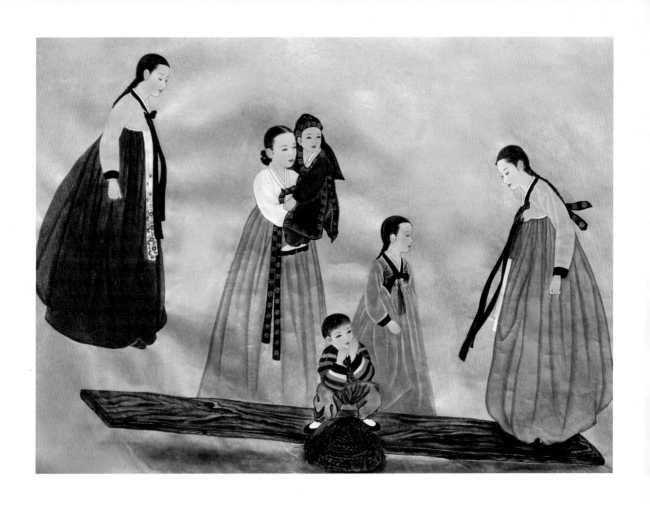

널뛰기, 98×69cm, 2009, 순지에 수간채색

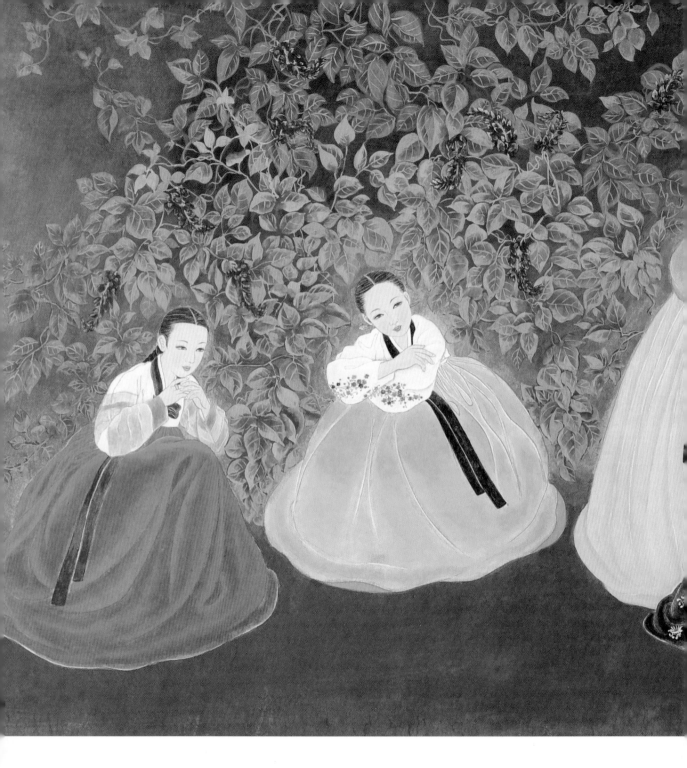

여인들, 135×70cm, 2009, 순지에 수간채색

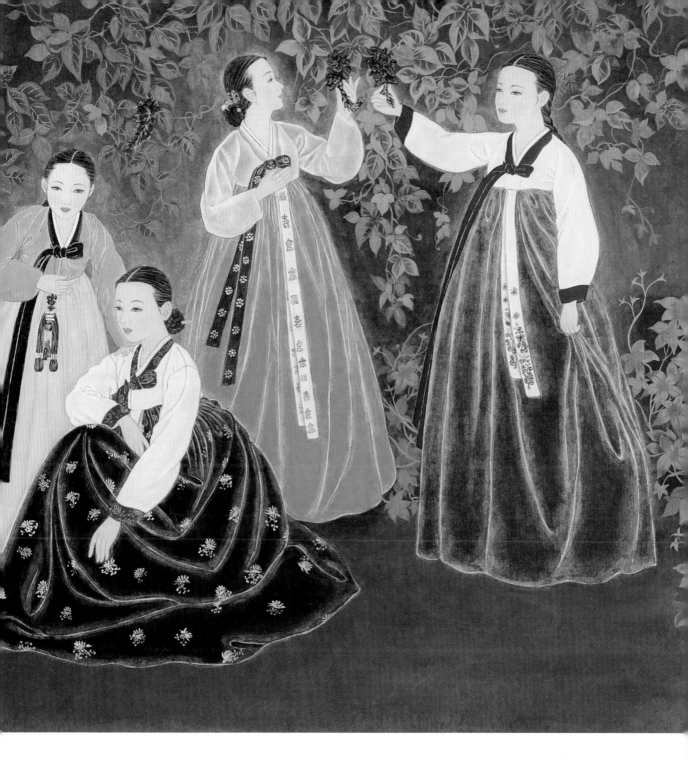

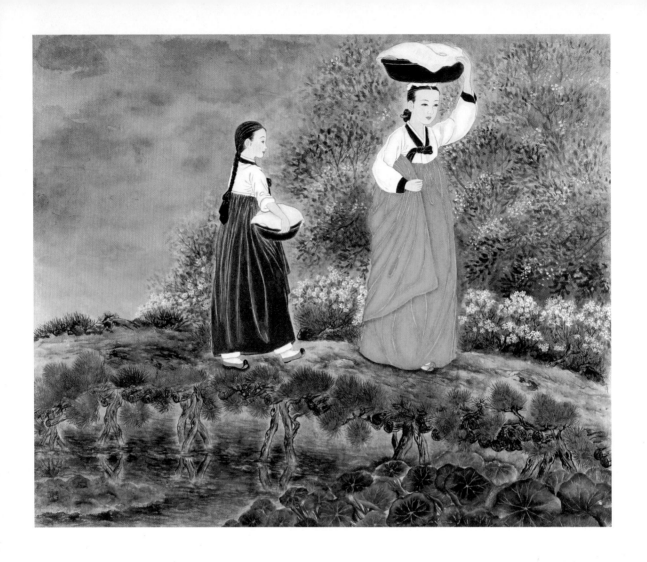

모정(母情), 89×78cm, 2009, 순지에 수간채색

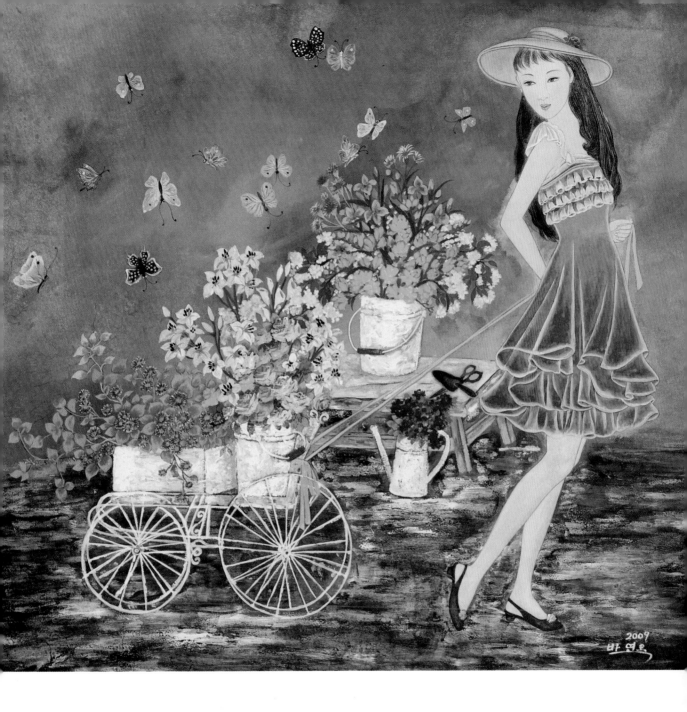

사랑을 싣고, 64×59cm, 2009, 순지에 혼합재료

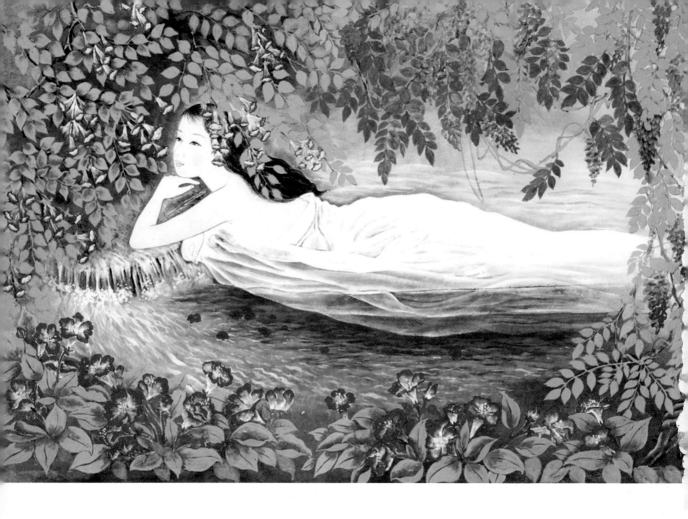

여름날의 꿈, 75.5×50.5cm, 2008, 순지에 수간채색

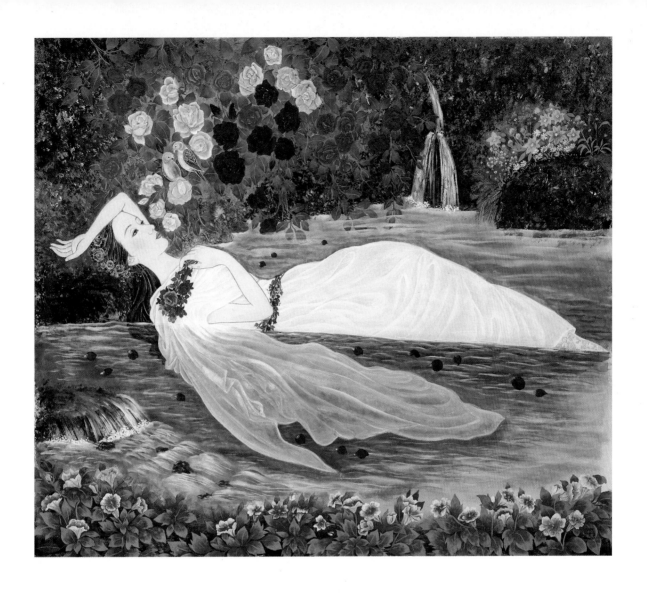

낙원(樂園), 85×76cm, 2008, 순지에 수간채색

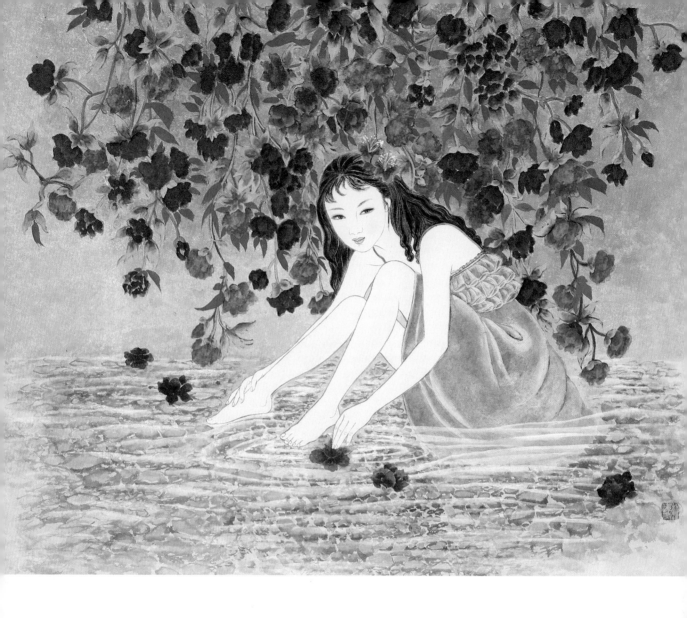

꽃잎 편지, 56×46cm, 2008, 순지에 수간채색

비밀정원, 75×93cm, 2009, 순지에 수간채색 ▶

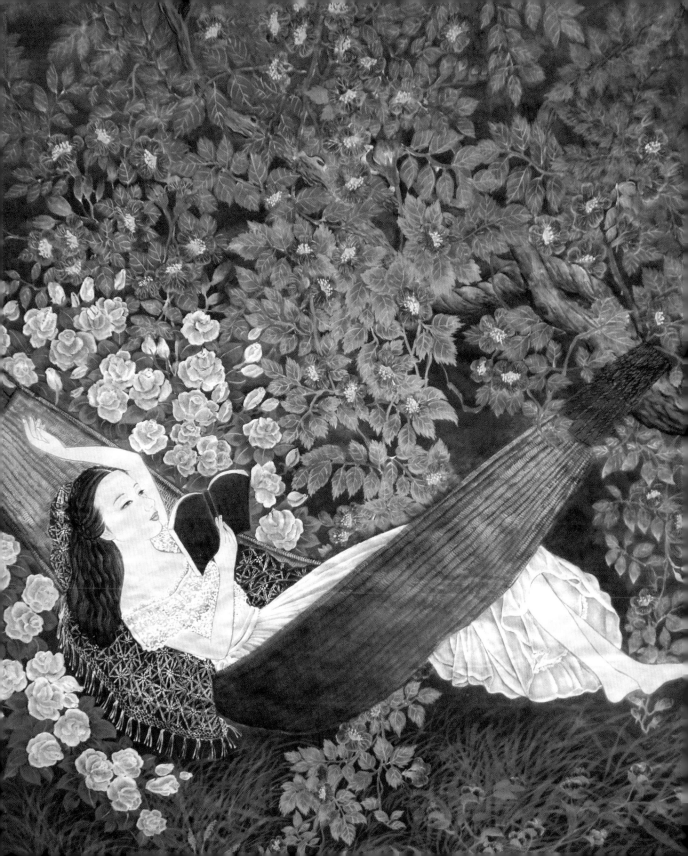

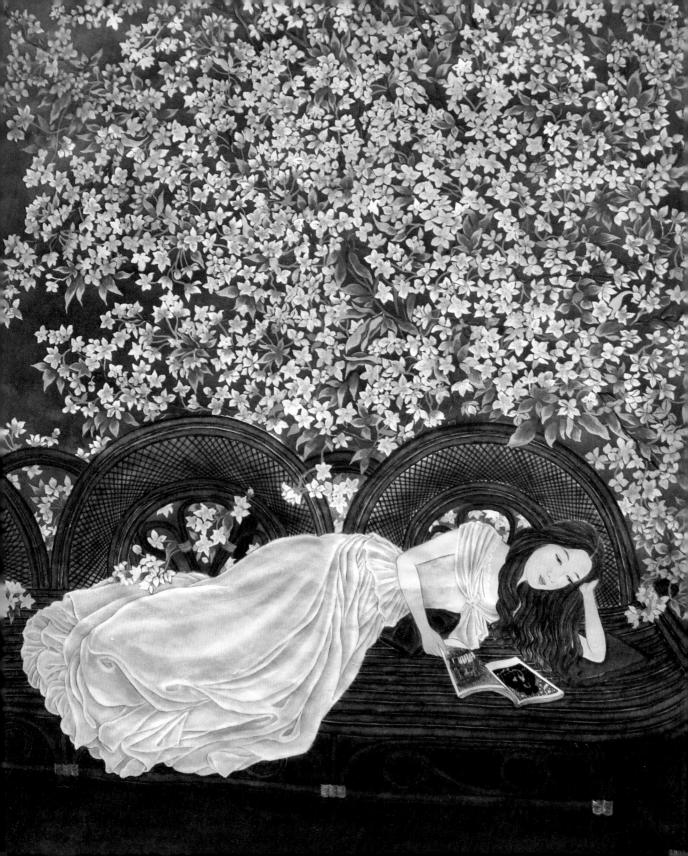

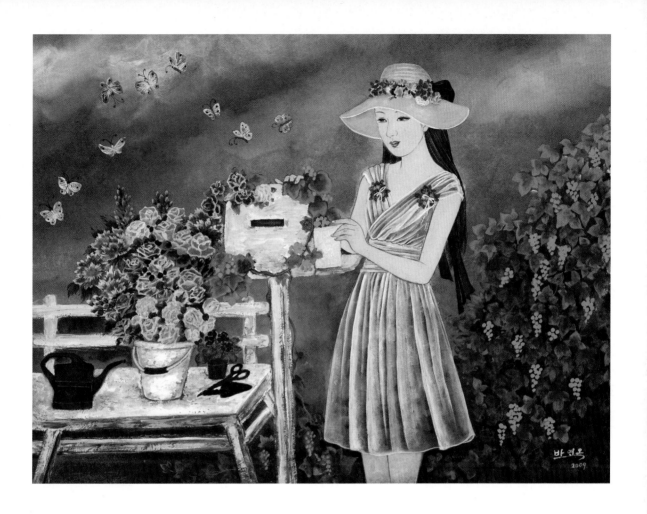

◀ 여름 동화, 77×117cm, 2009, 순지에 수간채색

여름 향기, 59×43cm, 2009, 순지에 혼합재료

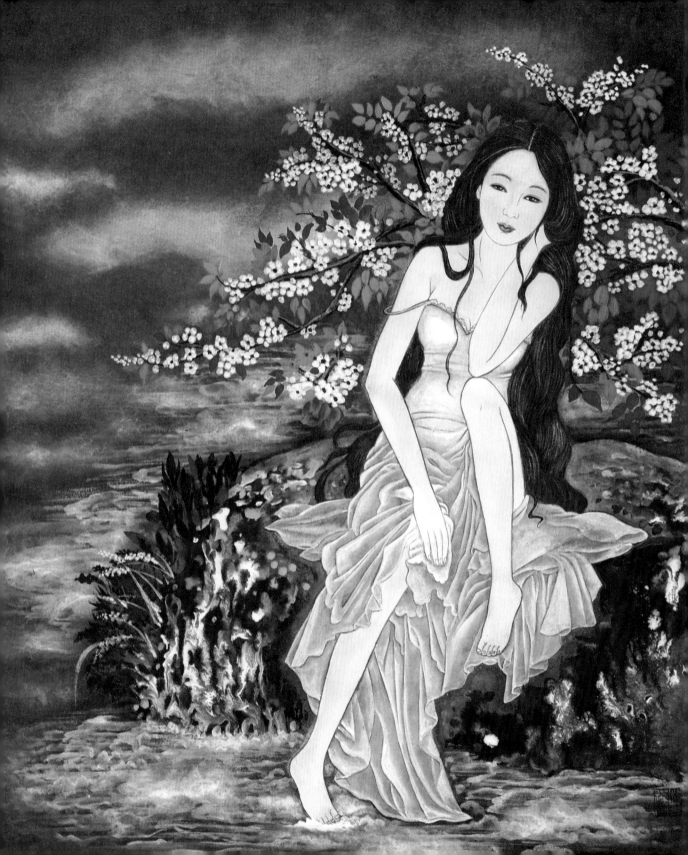

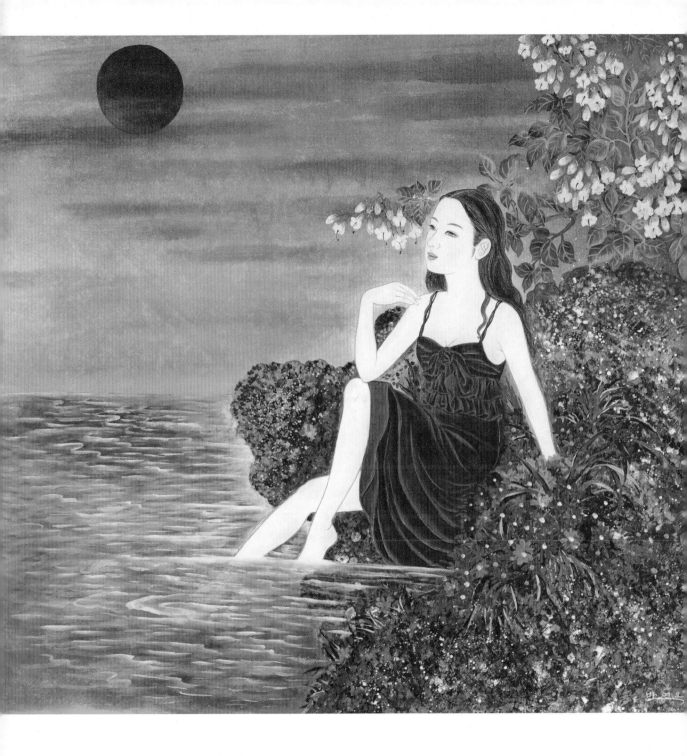

◀ 인어이야기, 44×51cm, 2008, 순지에 수간채색

해질녘, 60×56cm, 2009, 순지에 혼합재료

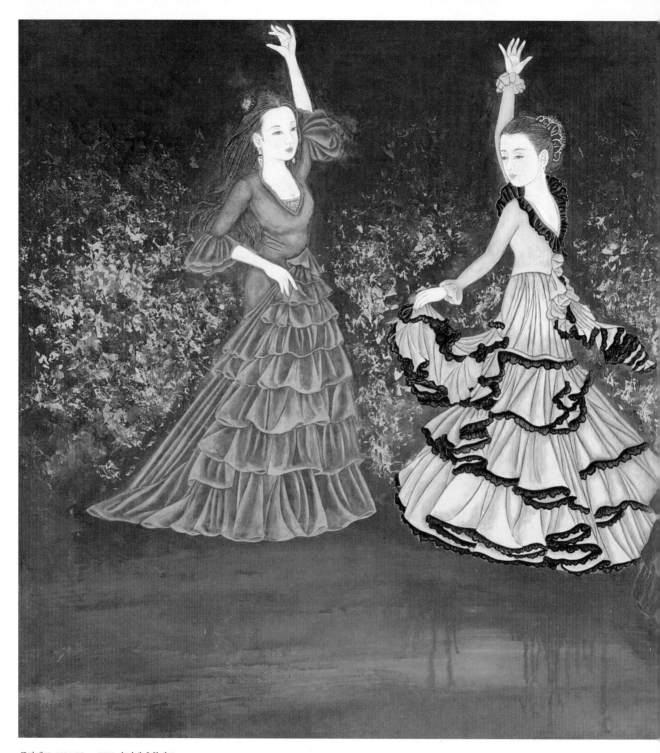

플라멩고, 138×75cm, 2009, 순지에 혼합재료

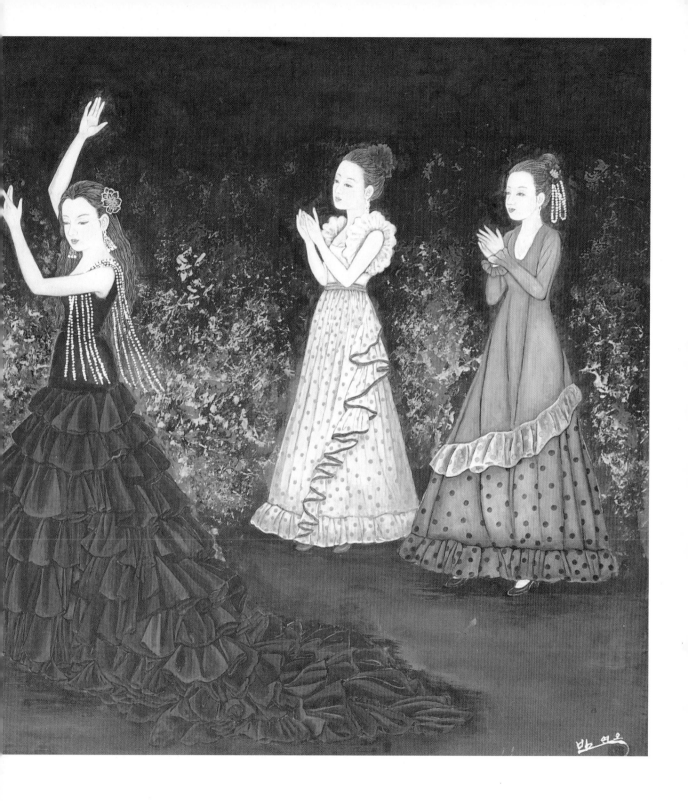

【해설】

전통을 기반으로 한 한국화의 지각과 창의적 채색화의 미인도

李炳玉(조형예술학박사, 이형아트센터관장)

<div align="center">1</div>

한국에서의 한국화가 도제교육에서 본격적으로 서구식 교육을 받기 시작한 것은 일제강점기 때 고희동이 1915년 동경 유학에서 돌아와 서화협회 조직을 가져오면서 한국화가 서화협회전과 함께 당시 조선인들에게 구심점이 되어왔다. 1918년대 초대 회장은 안중식, 조석진이었으며, 1922년 조선총독부 주관 조선미술전람회가 창립되어 공모 전시를 개최하였다. 당시 1등상이 없는 2등상을 의제 허백련이 수상하면서 조선인에게 동양화와 서예 중심의 발전을 도모하여왔으며 일본은 서양화를 우선하여왔다.

당시 동양화라는 명칭도 재경 유학생인 변영로가 동양화론 「백의백벽폐해白衣白璧弊害—예술상으로 본 편련의 일단」을 동아일보에 기고하면서 서양미술 양식에 대한 보편적 상대개념으로 동양미술, 즉 동양화란 명칭이 전통회화를 지칭하면서 자체적으로 기성화되어왔다.

1930년에 이르러 미술계는 협전, 선전, 창광회, 녹향회 등이 출범하면서 전통적인 서화가 동경 유학생들이 중심되어 다양한 작품 활동을 전개하여왔다. 이때 중심이 되어온 작가로서 서양화에서 동양화로 전향한 김용준의 동미전은 우리 고유한 미양식이, 좁게는 조선화가 지닌 우수성에 매료되면서 한국화의 향토적 정서에 몰입했으며, 1912년에 서화협회에서 화업을 시작한 이당 김은호는 채색미인도 및 화조화에, 최우석의 해학, 월하비안 등은 마치 전기 인상파에서의 색과 색의 교향적 효과를 중

시하면서 민족의 정신성이 고취되었다.

　이러한 것은 당시 화단의 성질에 의거한 사회사상에 있어서 사회주의나 무정부주의 등이 자본주의에 대한 반대파인 것과 같이 예술사상에 있어서도 사회주의적 예술인 구성파Constructivism나 무정부주의 예술인 표현파Expressionism 또는 다다이즘Dadaism 등은 관료학파 예술Academism에 대한 반예술이다. 다시 말하자면 부르주아지에 대한 도전과 사격을 목적으로 한 프로파 예술 의식, 투쟁적 예술이었다. 1920~1930년대 대부분 작가들은 협전, 조선미전, 동미전, 녹향회전, 조선화단의 회고전, 이조시대 산수화, 인물화, 신윤복과 김홍도의 오월일사, 한묵 여담, 청전 이상범의 순수자연애 등은 우리 고전에 대한 평가를 받으면서 한국미술의 정체성 탐구라는 하나의 목표로 지향되었고, 이는 초창기 서울 미대 창설과 함께 그 정신은 문인화의 현대화였다는 점에서 자연스럽게 귀결되어 민족의 특색으로 자리를 잡아왔다.

　1950년대 이후 한국에서의 미술은 가장 급변하는 가치전환의 시대이자 예술과 사회 측면에서 종합적인 위기의 내용과 체감이 현실감 있게 다가오면서 민족상잔의 비극 속에서 국가의 존망, 인적 손실, 극심한 창작 위축을 맞이하고 암흑기 속에서 극심한 정치적 빈곤과 미술가 상호간의 인간적 유대에 심각한 위기의식을 초래하여왔다. 이것은 기존 가치에 대한 전면적인 도전과 저항이 극명히 표면화된 시대로 대처 가치의 구현에 따른 정신적 위기가 그 어느 때보다도 강하게 부상되어 한국화의 정체성이 요구되어왔다. 특히 한국화는 1954년 단국미술원에 이어 1957년 백양회 창립으로 새로운 전환기를 맞이하였다. 백양회는 당시 중견작가들의 친목 도모와 작품 연구 활동을 위해 창립되었으며 김기창, 김영기, 김정현, 박래현, 이유태, 이금추, 장덕, 조중현, 천경자 등이 참여한 단체로 서울, 목포, 진주 등지에서 한국화의 확산을 주도했으며 국제전으로는 대만과 홍콩을 오가면서 한국화 국제교류전의 교두보를 마련하여왔다. 그리고 1964년에 대한민국미술전람회를 거부하면서 신인 발굴을 위한 전국공모전을 개최하여 현대 한국화의 가능성을 모색하여왔으며, 이때 많은 한국화가들이 수상하면서 진정한 한국성 찾기에 노력을 기하였고, 정체 불명의 동양화란 이름도 한국화라는 이름으로 바꾸어 부르기를 전개하여 한국화의 신기원을 열어왔다. 여기에서 김기창과 박래현은 분석적인 방법과 종합적인 구조화의 자유로운 화법을 구

사하였으며, 인물화에 능한 이당 김은호는 한국화단에 후소회를 창립하여 후진을 양성했고 천경자는 자전적인 모티브로 회화의 확장을, 장우성과 박노수는 고답적 문인화 공간을 구성하여 한국화단의 중심을 이루어와 한국화의 정체성 찾기에 작품 활동을 전개하여왔으며 이것은 1970년 탈장르 형상으로 물질과 실험, 사물과 현실, 시각의 메시지를 구현, 일상적 일루전의 작업과 상황에 대한 새로운 인식체로 작용하여 후기산업사회의 내면적 이상을 추구해오고 있다.

2

이처럼 한국화단은 지난 20세기에 우리의 정체성과 문화예술의 숨결을 찾기 위해 노력을 해왔다고 볼 수 있으나 한동안 서구문명의 맹목적 추종으로 우리의 주체성을 잃어왔던 것 또한 사실이다.

21세기 새로운 시대를 맞이하면서 우리는 얻으려 했던 맹종의 것을 무지로 돌리고 오히려 한국성을 찾을 수 있는 세기로 다시 태어나고 있음을 알 수 있다. 이러한 현실 속에서 묵묵히 한국적 서정미를 화폭에 담아온 한국화 채색미인도에 능한 박연옥이 있어 그의 예술세계로 들어가보고자 한다.

한국화가 박연옥은 한국화의 채색기법으로 한국 고전과 역사 속의 인물을 주로 다루어오고 있는 여류화가이다. 1980년대 초반 대한미술공모전과 아시아국제공모전에서 우수작품상을 수상하면서 인물화에 심취, 사실적 채색화의 절정에 기하여 왔으며 1988~1998년도에는 월간 『우리 옷』에 본격적인 채색화 창작의 실체를 연재하여왔다. 이러한 것들은 첫 개인전을 가지면서 본격적인 한국화 채색인물화가로서의 입지를 가져오게 되었다. 최근 국내의 다양한 그룹전과 단체전, 국제전에 초대를 받고 있는 가운데 2009년도 제11회 중국 상하이 국제아트페스티벌 한국문화 주간 행사에 '오늘의 한국현대미술전' 초대작가로 개인전을 가져왔으며 '한국미술의 대표작가 초대 전, 오늘'에 초대받기도 하였다. 한국화 채색인물화가 박연옥은 다작의 소유자로 전시를 준비할 때마다 처음 개최하는 마음으로 조심스럽기만 하다고 겸손하기로

소문이 높다. 그리고 이번 2009년 개인전은 작가의 그간의 다작을 한곳에 모아 역사의 인물과 현대의 물질문명 속 인물을 비교하는 작품 전시로 인사동 중심에 위치한 이형아트센터에서 갖는다. 한국화의 진정한 예술과제를 안고 예술계에 뛰어든 이후, 숱한 세곡상에 어떤 삶의 갈구와 생활의 어려움 따위는 걱정할 겨를도 없이 그는 예술지상주의를 추구하면서 살아왔다. 민족예술의 밀알이 되기 위한 실험의 연속은 아름다운 완성을 위해 쓸쓸히 미소를 지우는 일도 있었고, 한편으로는 스스로의 새로운 시작을 위한 행복감으로 화폭 앞에 선다.

한국화가 박연옥의 작업은 역사의 숙고를 고찰과 함께 재발견하는 것으로 시작되며 화필의 섬세함은 전통의 감동과 설레임으로 그의 예술철학에서 조형적 효과로 재구성되어 감동이 없이는 작품에 접근하지 않는다. 늘 새로움을 전제로 기법적 측면을 표현대상에 두고 사물을 접근하려는 그의 노력은 진정한 전통미의 생명을 찾기 위한 몸부림을 하고 있다.

생명감 넘치는 인물들은 진채와 더불어 화폭 위에서 아름다움으로 공간여백과 어울려 허심한 짜임새를 통해 격조의 세계를 탐하고 있어 정통회화 세계를 한층 높이고 있다.

이러한 현실은 각급 월간지에 연재, 그룹전을 계속하면서 작품에 자신감과 회화의 본질과 독자적 표현의 정체성을 느끼게 되며 전통과 현대의 순수한 화법 접목에서 채색화 예술성의 경지를 이룬다. 이처럼 채색화의 경지를 이룬 것은 역사 속의 인물이 세월에 따라 달리 보이는 실재성과 작업량의 경륜에 근거하며 색의 리얼리즘에서 상징성의 활동이 대두된다.

한국화 채색인물화가 박연옥은 1980년대 이후 들어서면서 예술의 궁극적 목표는 창의성이라는 정신성과 함께 그만의 예술세계에 몰두한다.

상징적 표현성은 역사를 탐독하면서 역사 속의 인물이 현대사회에 미치는 영향에 큰 의미를 두고 새로운 조형미학에 부응하는 현실적 예술관으로, 또 우리 시대의 힘은 과거의 여인들의 위풍과 삶의 향기를 창작예술이라는 접근성으로 그는 창작열을 불태웠다.

1990년대 이른바 채색으로서 한국의 전통미인도를 사실주의적 상징성이 짙은 화면 구성으로 역사의 인물 즉 천추태후, 미실, 명성황후, 대장금 등과 전통혼례, 한풀이춤 등 여러가지 품새를 구체적 화법에 대응하는 새로운 미인도를 얻기 위해 관념으로부터 탈피한 형이의 전환을 갖는다. 이것은 줄곧 서구미술을 추종해온 메커니즘에서 한국적 인물을 추구하고자 하는 독특한 표현어법으로 채색화법이 나이브아트를 연상시키는 세필, 색묘의 섬세한 여백미를 살리면서 경영위치와 기운이 조화를 이루어 주제와 함께 관조자들의 마음을 끌어들이고 있다. 이러한 작품들은 색채와 여백미의 대비가 부드럽게 조화를 이루면서 환상성으로 나타나며 체험을 토대로 한 은유체계는 매우 분별되는 가공적 형상성의 세계이다.

특히 새천년에 들어오면서 작품의 분위기는 또 다른 경지를 이룬다.

인물과 여백의 예술세계에서 색채가 혼합을 이루면서 인류학적인 인물들이 작업경륜 속에 쌓이면서 화면의 형과 색채변화를 갖는다. 즉 절제된 화면 앞에 독백의 인물형은 화려한 색채와 함께 주목성을 끌어내고 있는 수작들로 작품들은 황적색, 청조색, 청록색, 황색이 흰 여백과 대비를 이루면서 우리 민족의 오방색으로 상징적이면서 목가적 분위기의 색채미로 주를 이룬다.

한국화 채색인물화가로서 다양한 소재와 화법을 구사하고 있는 예술가 박연옥은 21세기를 맞이하면서 동양의 철학에 근거한 노장老莊의 예술정신이나 전통의 편린을 확장시킨 한국적 미학에 작업의 수위를 높이고 있음을 알 수 있다. 이것은 우리 민족예술의 정체성을 찾기 위한 의지로 표명한 셈이다.

이러한 것들은 작품의 화면에 잘 나타나듯이 함축된 색채 위에 색묘의 선을 살려 표현하는 인물 등은 그의 역사관과 전통의 세계를 기억 속에서 풀어내면서 시작되었고, 한국적 소재의 작품에 등장하는 그네, 품앗이, 외출, 베틀짜기, 휴식, 모란꽃의 장식적인 화면 구성은 한국 여인의 삶의 힘줄과 같은 극명한 소재로 다시 드러내는 것은 예술가의 창조적 해석의 결과물이다.

그래서 작품들은 전통으로서 인물화의 미인도로 섬세하면서도 정갈한 것이 특징이며, 한국 여인의 삶의 소리를 대변하는 마력을 갖고 있는 우리 민족의 굳건한 정신을 일변하고 있음을 알 수 있다.

따라서 회화는 발생부터 인간의 생활 터전에서 생기는 일들을 기록하는 표현수단으로 시작되었지만 과학문명의 발달로 인한 맹목적 서구문명 추종의 현실 속에서 우리는 살고 있다. 그러나 민족주체성을 잃어가는 현대인들에게 다시금 민족의 정신과 예술표현의 본질적 지각을 담고자 하는 그의 미인도를 통해 현대미술사에 높이 평가되고 있음은 주지의 사실이다. 이것은 곧 그의 예술혼과 작업량이 잘 대변하고 있다.

한국화가 박연옥은 매일 작업량이 6시간 이상이라 하며, 대작에서부터 소품에 이르기까지 다양한 크기의 작업을 해오고 있다. 줄곧 표현되는 작품들은 우리 역사의 인물과 현대 인물 등으로 그의 화폭에서 장관을 이루며 평화롭고 행복한 화업 생활이 늘 새롭기만 하여 주목되고 있다.

역사 속 여인의 정취를 찾아 떠나는

한국의 미인도

초판 1쇄 인쇄일 2009년 12월 21일
초판 1쇄 발행일 2009년 12월 28일

그림 박연옥
글 편집부
펴낸이 김재광
펴낸곳 도서출판 솔과학

출판등록 1997년 2월 22일(제 10-140호)
주소 서울시 마포구 염리동 164-4 삼부골든타워 302호
전화 (02) 714-8655
팩스 (02) 711-4656

ISBN 978-89-92988-384 03650